主编 鲁虹　　　　艺术主持 钟曦

中国当代美术图鉴

1979—1999

版画分册

湖北教育出版社

序 鲁 虹

鲁 虹 1954年生、祖籍江西。1981年毕业于湖北美术学院。现为国家二级美术师，中国美术家协会会员，任职于深圳美术馆研究部。美术作品曾5次参加全国美展，多次参加省市美展。出版著作有《鲁虹美术文集》、《现代水墨二十年》。曾参与《美术思潮》、《美术文献》及《画廊》的编辑工作。有约50万字的文章发表在各种图书及刊物上。近年来，参加了多次学术活动的策划及组织工作。

改革开放的20年，是美术创作大转型的20年，也是美术创作空前繁荣的20年，在此期间，一些艺术家创作的优秀作品已经构成了现代艺术传统中的重要组成部分。关于这一点，学术界早已达成了共识。为了系统介绍改革开放20年来中国美术创作取得的巨大成就，湖北教育出版社在慎重研究了我的建议后，决定投资出版系列画册《中国当代美术图鉴1979-1999》，因为这与该社"弘扬学术、传播新知、服务教育"的出版方针正好吻合。《中国当代美术图鉴1979-1999》共分水墨、油画、版画、雕塑、水彩、观念艺术6个分册。每个分册分别辑录了不同艺术种类的重要艺术家从1979至1999年20年间的重要作品。可以说，这套大型画册不仅是学术性、资料性、文献性、直观性很强的美术图录史，也是广大艺术爱好者了解美术创作情况、提高艺术修养、增强审美感知能力的良师益友。在"读图时代"，本图鉴的确不失为一种适应各方面人士精神需求的高品位的美术读物。

当然，出版一套反映改革开放20年来中国美术成就的大型画册是有着相当难度的。其一是它离我们太近，使我们很难站在合适的高度上，冷静客观地把握它；其二是由于改革开放形成了多元化的创作局面，我们不可能像"文革"时期，按单一的艺术标准挑选艺术家与作品。因此，在编辑本画册的过程中，我们一方面努力把作品的选择与特定的文化背景结合起来，即在注重各种不同的价值追求与创作倾向时，更注重作品对艺术新发展方向的影响、在同类作品中的独创性以及在艺术文化的一般潮流中的代表性——正是从这样的角度出发，那些虽然在运用传统标准上惟妙惟肖，但由于未能与当代文化构成对位关系，且缺乏新意的作品不在我们的挑选范围内。另一方面，我们比较注重"效果历史"的原则，即尽可能地挑选那些在美术界已经产生广泛学术影响的画家与作品。如同迦达默尔所说，"效果历史"的原则已经预先规定了那些值得我们关注和研究的学术问题，它比按照空洞的美学、哲学问题去挑选艺术家与作品要有意义得多。我们认为：只要以艺术史及当代文化提供的线索为依据，认真研究"效果历史"暗含的艺术问题，我们就有可能较好地把握那些真正具有艺术史意义的艺术家及作品。遗憾的是，尊重"效果历史"的原则是一回事，如何具体掌握真正具有艺术史意义的艺术家与作品却是另一回事。因为编者的视角、水平及掌握的资料都有限，难免会挂一漏万，特敬请广大读者谅解。

在这里，还要作出几点说明：

第一，由于20世纪90年代的美术创作成就远比20世纪80年代的美术创作成就高，故每个分册在20世纪90年代的分量上难免会重一些。

第二，为了便于大家清楚地了解艺术家的创作意图及作品的意义所在，我们在大量作品的图片下都配上了一定的文字说明，文字力求通俗而不失学术水准。但因篇幅有限，不可能作深入细致的解说，如果有读者希望深入了解某位艺术家与某件作品，还需查阅相关资料。

第三，按照我们的初衷，每一作品的出场时间段应依照艺术家的艺术活动与突出表现来考虑，这样可以使艺术作品构成历史的顺序，进而为建立艺术的谱系学和编年史作一点积累的工作。事实上本画册中的大部分作品也是按这一原则编排的，但由于一些资料很难收集，另外也由于部分作者的要求，我们对一些作品的出场时间作了调整。比如在《水墨》分册中，"新文人画"作为对"85美术新潮"过分西化倾向的反拨，其作品本应出现在20世纪80年代末与90年代初，但因个别作者更愿意发表近作，加上他们的创作思路、价值追求与艺术风格并没有太大的变化，所以我们认可了他们的要求。这种情况也可以见于其他分册。

第四，由于少数作品的图片是从画册与刊物上翻拍下来的，所以会出现印刷质量较差及没有标明创作时间或作品尺寸的问题。

第五，本图鉴共收了85位艺术家的175幅作品，每位艺术家分别录入作品一至三件。

第六，作品都是按创作年代来排序的，同一年创作的作品则按艺术家的姓氏笔画为序。

第七，艺术家简介按姓氏笔画排列。

最后，谨向所有提供资料及作品照片的艺术家、批评家以及湖北教育出版社的领导与编辑们表示谢意，因为没有他们的大力支持，是不可能顺利出版此画册的。

2000年11月于深圳东湖

钟曦

主持人语

应该说，20世纪80—90年代的中国版画，是有史以来中国版画界在思想观念上最为活跃的时期。再现的、表现的、象征的、抽象的……不仅姿容纷呈，取向自由，而且语言丰富。艺术发展到今天，正处在一个新的转型期，后工业社会和世界新格局提出的一系列问题，促使人们都在思考探索艺术与生活、艺术与科技、理性与感性、传统与现代、东方与西方等问题。20世纪80年代的中国版画，在题材、主题、风格、方法、版种、技法等方面，拓新、嬗转、超越、提升，出现了空前繁荣的局面。到20世纪90年代，则体现出向艺术本体和精神内涵的高层境界进军的态势。多向性的艺术格局，为多角度、多手法反映和表现现实提供了可能。由探索意识趋向精品意识的自觉追求，逐渐使版画的内蕴深化，使本体精纯。总体看，版画家们更多的是关注对于艺术普遍规律的研究，他们借鉴古今中外，走自己的路，以民族性、时代性、个性为框架，形成了东西南北中的立体方阵。

本画册在作品的选择上，力求对不同风格、不同流派、不同版种的版画兼收并蓄，并侧重以具有当代文化品格和学术价值的作品为首选，而不仅仅以是否在大型美展中获奖为标准，并尽可能充分显现出20世纪80—90年代间中国版画的整体水平。应当说，收入此书的老版画家虽然不多，但仍然显示了这一时期版画家们深厚的艺术功力，他们既能非常自由地游弋于传统之中，又能随时代着力体现自己的现代变革意识。而中青年作者的作品则是此画册的主体阵容，他们实力雄厚，不受拘束地借鉴古今中外的绘画精华，在深入理解、深入思考现实物质生活和现实精神生活的基础上，力求表现具有个性色彩的艺术风貌。在他们的作品中，既有中、西文化的交融，又有中、西文化迥然相异的对比；既有古老传统绵延不绝的承继，又有新旧事物尖锐对立的揭示，同时还体现出他们与旧有的曾束缚艺术创作的公式化模式的决裂。

此书的出版，无疑是对我国20世纪80—90年代中国版画艺术成果的一次较全面的总结和展示，也是版画家以其艺术成就奉献给新世纪的一种文化参与行为。如此说来，此活动既具有重大的现实意义，又具有深远的历史意义。

超越与裂变

齐凤阁

1979-1999 年
中国版画的新景观

齐凤阁 1953 年生、1974 年结业于东北师范大学美术系、1982 年毕业于东北师大中文系、1988 年至 1990 年在日本留学、1992 年破格晋升为教授、1993 年获国务院特殊津贴。曾任东北师范大学美术系主任、吉林省美术家协会副主席、现为深圳大学艺术学院教授、中国美术家协会版画艺委会委员、中国版画家协会学术委员会副主任、《中国版画》杂志执行主编。出版《中国新兴版画发展史》等著作及编著8种、发表论文及评论文90余篇。曾获日本日中文化艺术交流会金奖、全国首届美术学（论文）一等奖、吉林省社会科学优秀成果（著作）一等奖、及中国版画家协会授予的"鲁迅版画奖"。被聘为第八届、第九届全国美术作品展评委、第十四届全国版画展、第六届全国三版展评委。

无论从哪个角度讲，20世纪最后20年的版画在中国版画创作发展史上都占有重要地位。其对传统的承继与超越，使版画由粗糙趋于精良，由肤浅走向深刻，而在转型中的裂变，又使版画由单一趋于多元，由附属走向自主。虽然在西方现代艺术与商品大潮的冲击下，版画家们也有过困惑与迷惘，版画创作在20世纪80年代高峰期过后曾经一度沉寂与失落，但谁都无法否认，在自省与反思中，画家们愈渐成熟，在对异域资源的吸纳、融会与扬弃中多维并进，把中国版画推向了日趋现代的新高度。

如果说20世纪30—40年代版画的主体形态属于功利型，建国后17年为审美型，那么当前版画则是一种多维的复合形态。横向比照，这复合形态中包含着功利与审美类型，是多种形态的并存与互补；而纵向审视，这转型裂变之中也孕含着对传统类型或新兴版画主体精神的继承，起码一部分作品是如此。若再把近20年的版画分成三个阶段，则第一个阶段尤为明显。

一、20世纪70年代末至20世纪80年代中期是中国创作版画史上的第三次高峰（第一次是20世纪40年代，第二次为20世纪50年代后期至20世纪60年代初期），其表征一个是群体蜂起，展览频繁，一个是创作上在承继中超越。当拨乱反正、思想解放运动使人们突破了禁区之后，当海禁大开，西方现代文艺思潮大量涌入之时，唤醒了画家们的主体意识，极大地激发了其创作热情。就画家队伍而言可谓三世同堂。20世纪30—40年代起步的某些老画家步入第二个童年期，他们仍放射着夕阳的余晖，不断推出新作；20世纪50—60年代起步的一些中年画家进入创作盛期，其风格形成，个性显现；新时期成长起来的版坛新秀也已崭露头角，有的起步更高，既体现出新学院训练的扎实功底，又蕴含着新观念及新知识结构，给版画界带来了生机。从版画的区域格局来看，打破了原来的以北京为中心，四川、黑龙江、江苏三足鼎立的局势，浙江、云贵、内蒙、安徽、广东、江西等地的版画均呈上升的趋

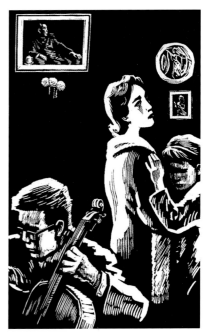

怀念 （43×27cm）
周建夫 1979 年

鲁迅小说《阿Q正传》连环画
赵延年 1979年

在暴风中成长
——纪念张志新烈士（35.2×25cm）
王 琦 1979年

势，而形成辐射、扩张的多角形。尤其各地版画群体的崛起，不仅壮大了版画的声势，而且使版画空前的普及。据统计至1981年全国成立版画组织近40余个，而至20世纪80年代中期已达百余（包括各省美协的版画艺委会），他们往往一起搞创作，集体办展览（仅1983年全国就举办各种版画展86个），以群体结构轰动画坛。这种群体现象虽因追风互仿存有趋同弊端，而且后来因难以适应市场经济而渐次解体，但无论对当时版画的繁荣，还是对版画家的培养、成长都具有积极的意义。

此时版画创作的超越主要体现在专业画家与院校教师的作品上。在题材内蕴的层面，摆脱历史重负而走进现实风情，由“文革”中版画对政治的亲和而趋向轻松愉悦的风情表现，这是一个重要的历史性转折，它标志着版画再次由附属状态转向自主。风情版画也消解了20世纪50—60年代版画对社会主义建设再现的热情，虽然有些作品以表现改革开放给人们带来的生活变化为主旨，但多

是在风情描绘中，对人的精神面貌的抒发与现代科技符号在风情中的展现。如北大荒、江苏、云南、内蒙以及其他一些以少数民族为表现对象的版画尤重风情。而一些院校教师的作品或表现平常人的沉重乃至欢愉，或在历史题材中寻求切入点，有的也钟情乡土，但后来则较早的走出风情，进入观念理性的表现。

在本体层面的超越表现为诸多方面。就图式结构而言虽是“文革”前的延续，但却是“文革”版画的逆反，摆脱“高、大、全”的模式，而回归到传统轨迹上进行提升创造。新材料新工艺的发掘，使版种、版材空前拓展，打破以往木版为主，铜版、石版为辅的单一格局，丝网版画在20世纪80年代初起步并飞速发展，还有纸版、石膏版、塑料版、吹塑版、浇铸版等不下几十种，虽大多为试验、探索而未形成成熟的版种，但有些已被推广采用，并产生一定影响。此时期的重工艺制作使版画由粗糙趋于精良，印制的考究、技艺的提高，包括签字的规范，不仅提高了版画质量，

而且为版画进入国际的循环网络提供了前提条件。这种制作性甚至在某些人后来的继续追求中走向极端，而使作品缺乏精神内涵与文化品格，以至在 20 世纪 90 年代末的版画界发出了"制作性应到此为止！"的呼声。但在技艺上超越以往的正面效应是应该肯定的。

二、20 世纪 80 年代中期至 20 世纪 90 年代初是中国版画裂变、转型的躁动阶段。由于环境宽松，束缚减少，创作自由，美术界如经封闭压抑之后开闸的河水奔腾、激荡，尤以油画、国画作品最为突出，青年艺术群体涌现，前卫美展不断，伴随着激烈的争论，形成一股强大的思潮，理论家称其为"85 美术新潮"。相比之下版画略显稳定、保守与滞后，但若与其自身相比，却较任何时期都激进、活跃，特别是稍后掀起的冲击波，推动了版画向现代的转型。

这种转化首先表现在创作主体观念的裂变与艺术取向的分流，表现在对传统观念的消解与否定，及现代意识的增强与确立上。虽然一些老版画

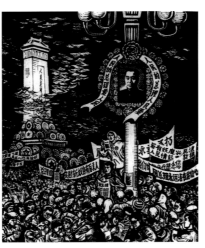

悼念与战斗的诗篇（68.5×60cm）
古　元　1979 年

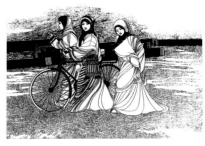

草地新征（83×55.5cm）
牛　文　1979 年

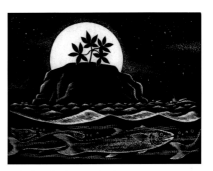

月夜棒槌岛（61×46cm）
黄新波　1979 年

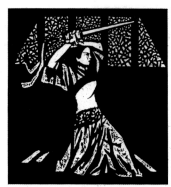

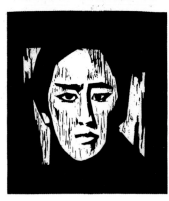

秋瑾（组画）
王公懿　1980年

家与一些富有社会责任感的中年画家仍然倡导版画与生活联系的传统，强调版画的社会功利性，但年轻版画家已无意于新兴版画传统的宏扬，而着力于精神层面的突破。具体表现为："遵命"、"代言人"的意识弱化，自我表现的意识增强；重个体生命体验，而忽视大众的审美趣味；表现现实生活的意识淡化，主观表现的欲望增强，转向主观的内心世界的表达。有的画家提出要"扭转重'生活'无'生命'的审美倾向，把深层的精神体验作为版画发展的前提，使我们的版画家在本质意义上明确版画是表达自己精神、思想的一种视觉语言。"(1)观念的分化尽管往往以极端甚至偏激的态势出之，但其正面效应是造成了艺术取向的分流，促使版画由单一走向多元，由附属型转向自主型，版画家主体意识的觉醒，对于确立自身、塑造艺术个性都不无积极意义。

这种转化的外在标志是版画视觉形态的变革。首先是对传统图式结构的破坏与重组，"突破三维空间的局限与传统的透视法则，往往以时空错位的构成方式，打破和谐而追求失衡感，倾斜重心而追求失控感，颠覆秩序而追求零乱感等。"(2)包括黑白布局与刀痕肌理的表现都注重视觉冲击力与怪异的特性，而较少司空见惯的范式与赏心悦目的效果。其次是从传统的造型语系和色彩语系中脱出，借助于西方异域的现代艺术语言资源，或开发本土的民间语言资源，着力于形的变幻与色彩的出新。打破完形而追求一种残缺、扭曲感，形象处理在随意性与偶发性中趋于符号化，色彩也打破常规，追求单纯强烈或稚拙的意象效果。这场革命就视觉形态而言，是20世纪创作版画在我国兴起以来外在形态的一次最明显的改观，其中虽然不乏对西方现代主义艺术的生硬模仿与照搬，且因观念差异而受到种种非难，但真正意义上的本体建设却只能从这破坏中开始。

三、20世纪90年代中后期，我国版画由躁动趋于平和，进入常态的多向发展期。由于市场的冲击（版画销路受阻，市场效应差）和版画家自身的原因，此时期的版画队伍缩小，

群众性版画活动减少，所以有版画滑坡之说，甚至有人惊呼："版画有被挤出三大画种的危险！"但从作者阵营的纯化与艺术质量继续攀升的角度看，版画的发展、推进又是正常的。人们习惯于以历史上特殊时期版画的特殊地位与阵势为参照系，其实，由于版画制作过程的复杂，在任何国家，其规模都不会超过油画和民族画种。而且衡量一个画种的水准，首先应看其质量，而不是看其数量。况且此时期的几届全国版画展，送展作品均在千件左右，数量也不算少。如此说来，此期版画创作已由轰轰烈烈而趋于沉寂，由裂变而形成多元格局，因转型走出传统而切入当代，是合规律的常态发展，是对以往的匡正。至于版画家的转产现象，定会随着版画市场状况的改变而改善，况且谁能说定画家由"单栖"转为"多栖"是好还是不好呢？

常态的多向发展期，40岁左右的版画家走向成熟，30岁左右的青年版画家也浮出水面，他们是此时版画创作的中坚力量。前者经历过"文革"动乱、上山下乡，有过深刻的生活体验，又接受过学院的正规训练与现代文艺思潮的洗礼，经历丰富、功底扎实、观念现代，20世纪90年代初对版画创作的历史反思，使其丢开他人艺术的拐杖而注重个性探索，加之有的因采取一种样式化的画风，所以很快形成自己的面貌。后者经历单纯，但所接受的视觉信息却现代而庞杂，当他们步入艺术的门槛时，西方现代艺术正在中国流行，中国美术正在转型裂变，这便很难形成统一的价值理想，加之商品大潮及消费时代的负面影响，使他们往往以一种玩世不恭、随意、调侃，甚至亵渎的方式对待艺术，但在一些有才华的版画青年无拘无束的创作中，表现出了一种新锐的创意。与那些前辈画家的作品形成对比并相互补充，这就构成了中国版画的多元态势。

从整体上看，多向发展期的版画重本体建设，但固有的创作在制作上已走到极限，所以开始呼唤对现实的关怀及版画的精神文化品格。而且在第十四届全国版画展（1998年）与第

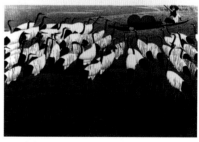

乡情 （47×69cm） 木版
郝伯义 1983年

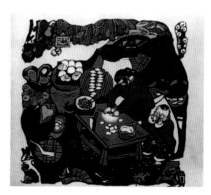

丰年 （49×50cm） 木版
赵小沫 1983年

九届全国美展（1999 年）的版画作品中确实出现了主题取向的现实回归势头，当然这与政府行为的展览倡导主旋律有关。而青年版画家及学生的创作与一些学术性展览，则较少现实生活的转述，而着力于历史文化符号与抽象理性结构的重组，作为一种趋势，符号理性的追求，再塑了中国版画的学术品格与新的气质，但其真正成熟还有待时日，而且这种取向对画家的文化积累、理论素养，及创新能力都提出了更高的要求，而非袭用惯性符号与演绎固有文化主题所能奏效的。

但不管怎么说，21 世纪中国版画建设的重任已摆在了这一代画家面前，期望艺术体制与社会氛围在近年有大的改变以适应自己，这只是一种企盼。重要的是如何把握自己、塑造自己，因为说到底，艺术的质量取决于人的质量。

注：（1）梁越《困境中的尴尬——对中国当代版画的断想》，载《美术观察》1996 年第 12 期。

（2）参见齐凤阁著《二十世纪中国版画的语境转换》，载《文艺研究》1997 年第 6 期。

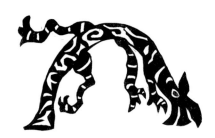

虹（50.3×80cm）木版
广　军　1985 年

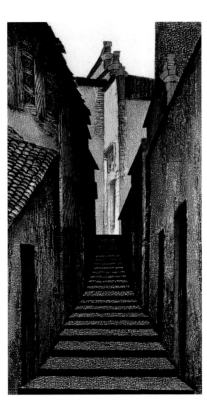

西递村系列（十一）木版水印
应天齐　1989 年

目 录

中国当代美术图鉴
1979-1999
版画分册

中国当代美术图鉴 1979—1999 版画分册

21世纪中国版画建设的重任已摆在了这一代画家面前
期望艺术体制与社会氛围在近年有大的改变以适应自己，这只是一种企盼
重要的是如何把握自己、塑造自己
因为说到底，艺术的质量取决于人的质量

春潮　　木版　75×72cm　1979年　　　　　　　　　　　　　　　　　　　　　　　　　　陈祖煌

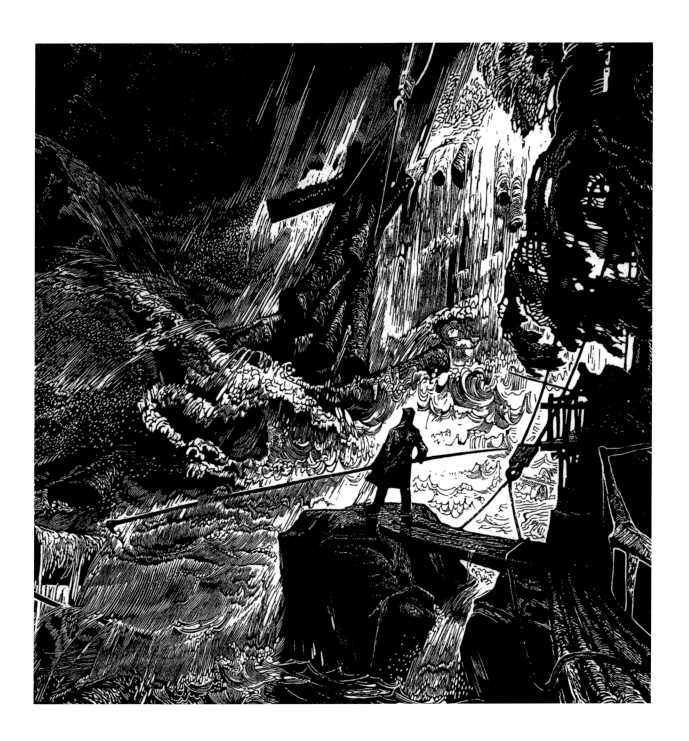

　　陈祖煌的水墨画鲜为人知，但艺术上的交叉互补使他的黑白木刻相得益彰、挥洒自如，他能刻好木刻，是因为没有心理障碍，而要使宣纸上的水韵能在木板上流云再现，则是心理领悟的结果。
　　创作即探索。每一位艺术家都在努力摆脱世俗的喧嚣。陈祖煌的观点是：创作不在形式手段，手段不是目的，作者能够创作出代表时代、有个性语言的作品即行。（清凉峰）

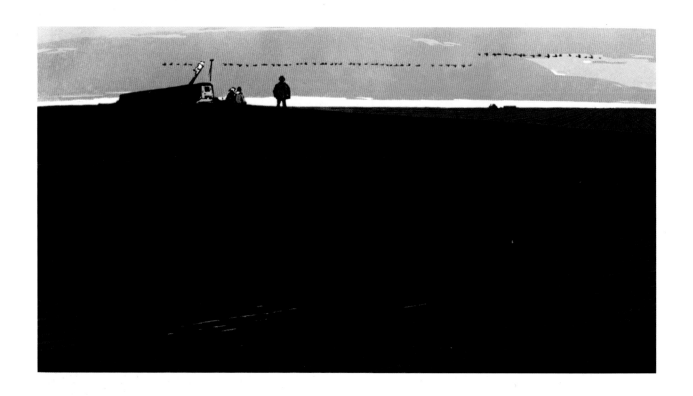

《春醒》的构思源于我在北大荒垦区的生活经历和感受。

春天抢播时节，在天亮以前，农民在旷野的播种机旁小憩，等待运来种子。

北大荒的黎明是迷人的，春寒袭人，大地散发着春耕后特有的泥土气息，周围静悄悄，夜空偶尔有早起的云雀在欢唱，远处时而传来北归的雁鸣。辽远的天际在夜幕中逐渐显现出一道鱼肚白色，环宇在天地吻合处睁开了朦胧的睡眼……横长方形画面，近景垄沟平行排列的直线和天空中伸展的云霓，及一字拉开的雁阵，有利于形成静穆开阔的视觉氛围，远景土地垄沟消失点的走向把景观引向博大和悠远。占画面三分之一的黑色板块突出了北大荒黑土地的地域特色。

画题《春醒》蕴含着对画境更深层的演绎：大地的春天，时代的春天；大地在苏醒，一个新的时代正在起步……

20年前，那是充满希望的年代。

人们沐浴在迟到春天的阳光里，天天有着复苏的消息。只有经历了十年磨难的人们，才会真正体味到喜悦的沉重代价。

高校恢复了招生，老教授重返讲台……

教学开始了新的篇章。

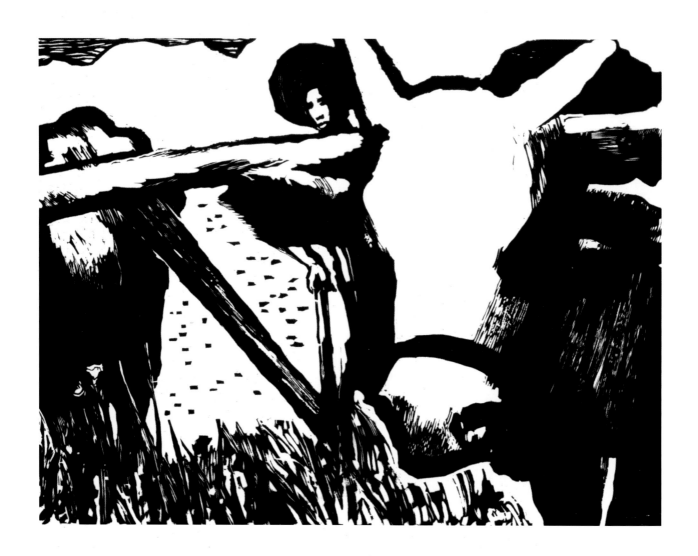

　　《春耕》创作于1980年，表现的是云南农村景象。当地人用两头牛犁田，很原始也很有气魄。我用了大的透视产生一种逼近的感觉，想让人觉得有一股子力量。

　　我崇拜自然，自然包含一切，在我心目中她是有灵性的，是对象化的，她像少女一样圣洁；像母亲一样仁慈；像英烈一样让人感到悲壮；像猛士那样强悍。我感到"观音"与她融合了；"苍龙"与她融合了；"神女"与三峡融合了；"飞天"与流云融合了。受直觉和理性的驱使，我在绘画形式探索中，捕捉一种万物变化而又趋于协调的意象。

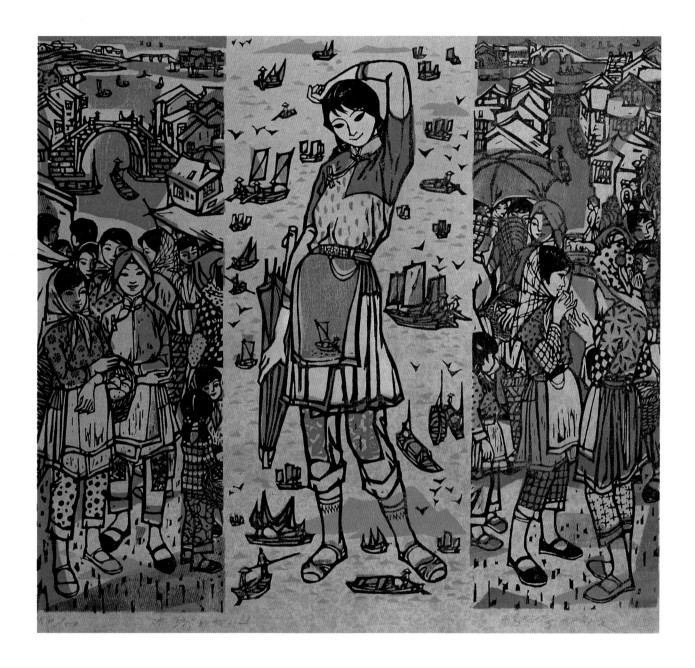

　　这幅水印木刻作品吸收了传统木版年画的套印方法。在创作上，作者把画面切割成三个部分，采用了三联画的结构形式，加上画面上明朗、单纯的色彩和肯定的线条，使作品具有强烈的民间艺术特色。

　　画面上表现了江南水乡农村集市上一片繁荣的景象。画面中间刻画了一位典型的江南农村姑娘，她可爱灵秀，对美好的未来充满着憧憬和向往。背景是太湖小岛、渔舟、水篱，用优美的风景衬托出《水乡的女儿》这一主题，两边画面中集市上的农妇人群也对主题人物起到了呼应的作用。

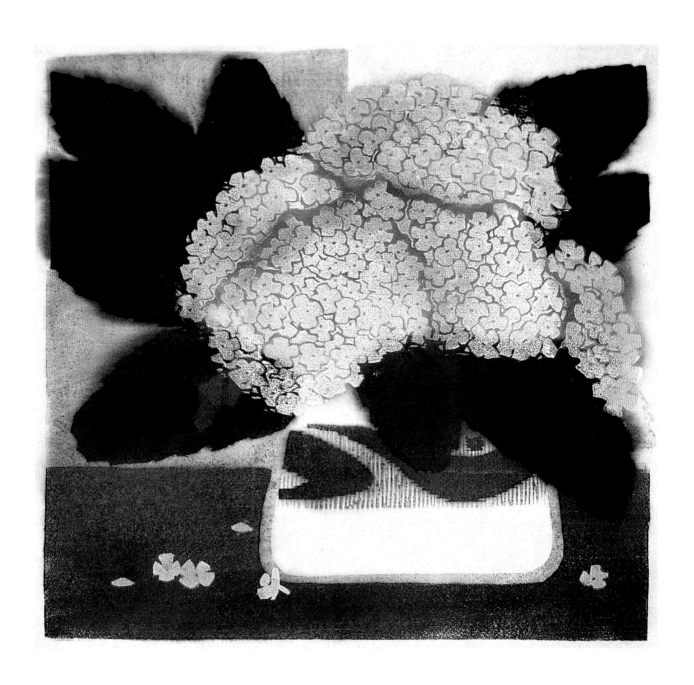

　　细读郑爽的版画，犹如走进一个远离尘嚣、恬淡平和、冰清玉洁的爱的世界。在这个世界里，没有扰人的欲望，没有功利的烦扰，也没有世俗的纠缠，只有一颗易感动而温暖的心在和风、和花、和大自然呢喃细语。作为一位女性艺术家，郑爽正是用她细腻的情感、充满灵秀的版画和如水般恬静的艺术语言，为自己、为他人编织着一个诗和画的世界。这样的世界让人不忍误读。（张新英）

　　20世纪80年代初的版画是以风情淡化以往主题先行的政治化的版画。徐冰的风情木刻小品是这段时期里最具代表性的作品。在《打稻子的姑娘们》中，人物几乎全部是背面，是一种平实的生活写照。作者凭借完美的黑白形式处理以及平口刀娴熟的表达，将丰收时节，热烈欣喜的场面表现得淋漓尽致。这幅画没有了以往虚浮的夸张和标志化的人物塑造，可以说这幅作品确立了一种新的主题内容版画，即以田园风情反映现实生活中的人物。（张广慧）

我的家在东北松花江上　　木版　36.4×65cm　1982年　　　　　　　陈玉平

　　这是一幅很有抒情味的作品。在深秋的时候，松花江两岸的高粱地使一片丘陵地带完全变成了红色，十分美丽。这种带着特殊地方色彩的景物，最能引起乡土感情。作者生长在这块肥沃的土地上，自幼就在这片红色原野上打滚长大，他对于乡土很有感情。于是他在自己的艺术里，选择了这最有代表性的形象，表达这种感情，凭借着江水与起伏的原野、通红的庄稼与白色康拜因的鲜明色彩对照，而产生特殊的意境，引起观众共鸣，同时获得艺术的陶冶，这就完成了美术作品的社会效果。（李　桦）

挤牛奶　　石版　70×94cm　1982年　　　　　　　　　　　　　　　　吴长江

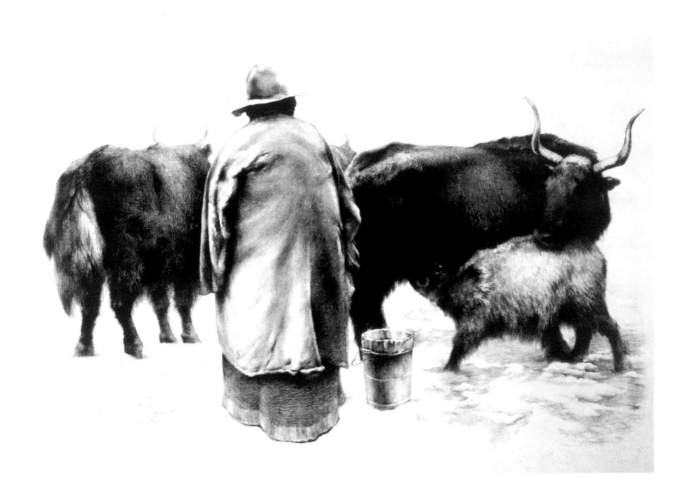

　　挤牛奶的场景在青藏高原上可谓常见的生活片断，艺术家以敏锐独到的眼光把握了这种极为平常的"生活"，他以个人的审美取向、深厚的学养积累及对藏区由衷的热爱，形成了自己对生活的诠释角度，将平常的生活提炼出一个朴实、典雅、诗化的精神家园。作者以个性鲜明的艺术语言和表现图式，准确体现了他对高原的真挚情感。作品构图饱满，通过精致深入地刻画，传达了艺术家对事物入微的感知力及对整体气势的驾驭能力。他坚实、深厚的造型功力，使作品得以生动传神，丰富微妙的调子和丰厚的造型充分发挥了石版细腻的优势，为当时中国石版艺术开创了一个全新的样式，并将石版艺术推向了新的高度。（宋光智）

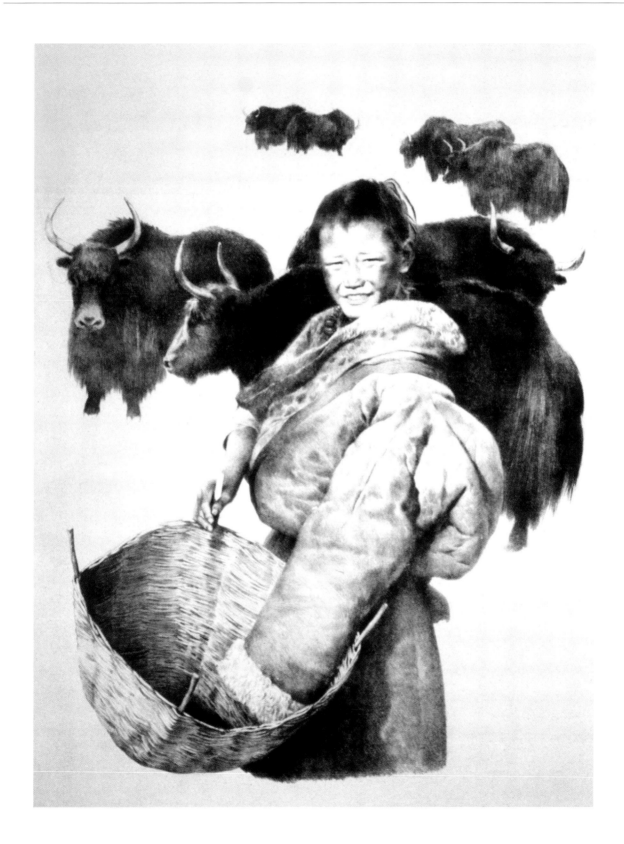

　　尕娃的质朴和充满灵气的形象是画者对藏区感受的缩影，典型的形象在吴长江笔下得以生动展现。图式的处理通过智慧的调度，大胆地让尕娃背景以"白"反衬出主体的丰富性，从而产生了很强的视觉集中力，他对尕娃的塑造使我们不得不惊叹他扎实的素描造型能力，在深入精微的刻画中，不失轻松大度。丰厚精妙的细部描画，准确地传达了他对高原独具的精神感受。"尕娃"形象的成功塑造，入木三分地印记了画者对西藏的情感，并将石版作为媒体，单纯的描画和丰富的表达，更显示了作者在石版艺术上的深厚造诣。（宋光智）

　　此幅木刻作于"文革"结束不太久的1982年。作品强调了一种人文情怀，刻画出普通小民百姓的一点喜怒哀乐，是对文化大革命中艺术只能表现英雄和政治的逆反，肯定了作为普通人存在的价值和意义。

　　具有风情色彩的画面，在展示人的精神世界的同时，也展示了苗族人祖祖辈辈在服饰文化上的创造力的积淀。

　　苗族节日的花场上，未婚女孩们要披挂数十斤的银饰来装点自己，打着既可遮阳又可蔽雨的大黑布伞，聚站在一起，稳重地踏着舞步，迎接着小伙子们欣赏和挑选的目光。此情此景，对局外人来说，确实很有些幽默感。为了传达这种幽默感，作者对造型作了变形和概括，在表情处理上既骄傲自信，又兴奋羞涩：下垂的眼帘，紧闭的嘴唇，僵直的手指，一女孩的伞柄挡脸而过（处理不合常规），这一切都是温馨而微妙的。

　　在拼图和刀法运用上具有较强的金石味，给人以厚实、朴素之感，大面积复杂的灰调子，既丰富且又井井有条，表现出对版画艺术黑白构成的驾驭功力。（蒲　菱）

　　《近邻》是江碧波教授在云南少数民族地区采风后充满激情创作的系列少数民族作品之一。

　　云南是瑶族、彝族、哈尼族、傣族等民族的散居地，山乡路上一群不同民族的少女走到一起，那淳朴无华的脸庞；那健美的身姿透着青春的气息；那引以自豪的民族盛装和饰品；那赤足粗手平添的几分山乡野趣，构成了一幅美得动人的图画。画中的姑娘喞喞私语，亲密无间如邻里姐妹，那安详自在的情态，犹如一首抒情的小诗，又如一曲纯情的民歌……这是一幅充满浓郁生活气息的佳作。

　　以刀代笔的力量是无与伦比的，那三角有力的刀痕，那圆口刀错错落落的分布，方圆有力的线纵横交错贯穿于画面，加强了装饰性的情趣，小块面间跳跃着线的节奏、流畅的刀法、老道的劲力和深思熟虑的布局让人耳目一新。江教授说过的一句话："刀法对于艺术家的才能来说既是一种约束，也是一种解放。"作品中熟练的游刃和变幻莫测的刀法，正是江教授多年版画创作经验的真实写照。（宋立贤）

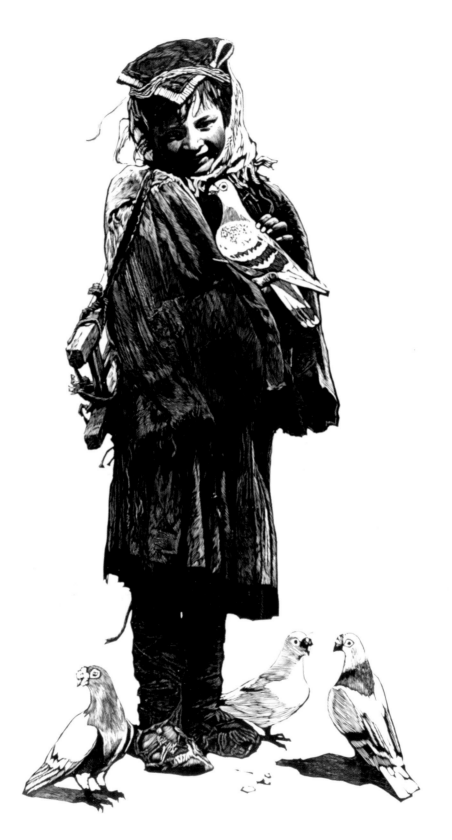

　　怀抱白鸽的小姑娘，为何把鸽翅久久抚摩。从那琴键似的翎羽上，莫非能奏出飞翔的音乐。白鸽在小姑娘胸前飞落，白鸽没有认错同伙。小姑娘纯洁善良的心，正是一支还没有长出翅膀的白鸽。

　　这是一位有名的四川诗人胡茄先生为《鸽子》作的诗。

　　塑造一位纯真、腼腆含蓄、天真可爱、朴实真挚的彝族小姑娘，这是我的愿望。

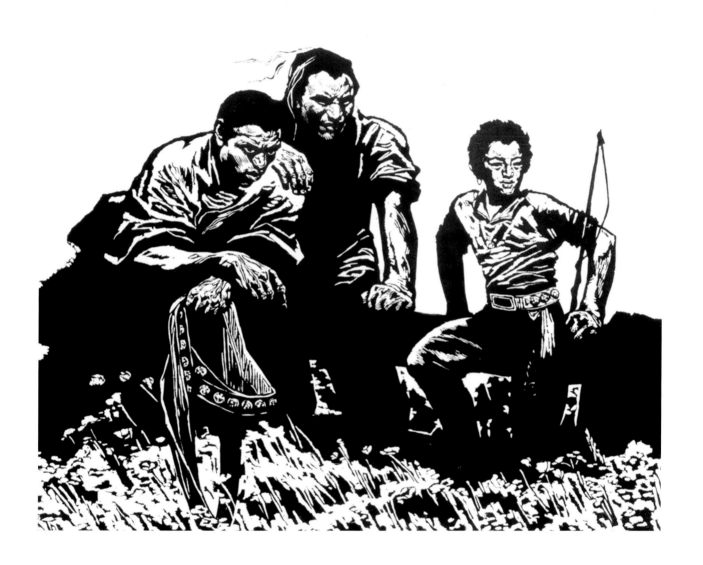

作品刻画了三位个性鲜明的藏族驯马手形象。这些掌握了自己命运的人，强悍、自信、有力度，他们形体突出、精神饱满，给人以强烈的视觉冲击力。这幅作品刀法豪放、粗犷，显示出作者用木刻刀塑造人物形象的能力。

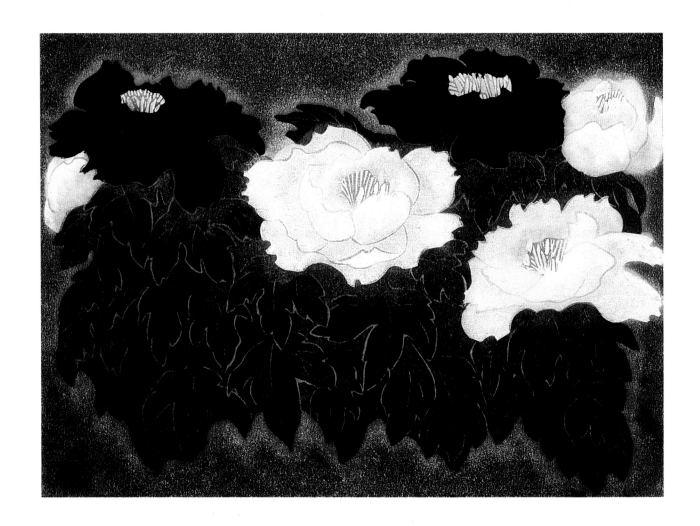

　　走出观念的喧嚣，郑爽的版画追求的是一种诗意的表现，清丽婉转，平淡天真。在质朴、单纯的视觉图像下透溢着迷人的情感魅力，犹如一股暗香悄然袭来，沁人心脾却不张扬。

　　在题材的选择上，郑爽笔下的形象多是平凡的，且代表着一种纤弱的美得惹人怜爱的小花或小动物，处于一种自在、祥和的状态之中，恬静安闲。既不傲世，亦不厌世消沉，所有的一切就在这自自然然的状态中悄然而至，无声无息地占据了人们的心灵。如她的作品《狸花猫》、《葱花、土陶罐》、《永远的星星》等，虽只是一猫、一花、一影，却极尽女性之细腻、之平和、之幽雅。另一方面，郑爽的版画语言朴素平实，不以张扬的动势，也不以艳丽的色彩眩人，而是力求自然天真，因此在色彩和造型上单纯、概括，倾向于一种"静"的表现。用刀简练、极少凹凸，亦不强调水墨的淋漓，简约平实，色彩清丽，以趋于黑白的单纯色彩为主，却又不强调黑白的强烈对比，而以淡淡的呈中间色的光晕过渡，再加上剪影的效果处理，给人一种质朴、端庄和圣洁的感觉。如她的《黑牡丹、白牡丹》、《白色的罂粟》等一系列作品，于清丽的黑白之间体现了她长期艺术追求中所形成的淡泊却不失热情，屑小却不失幽雅大方的风范。

（张新英）

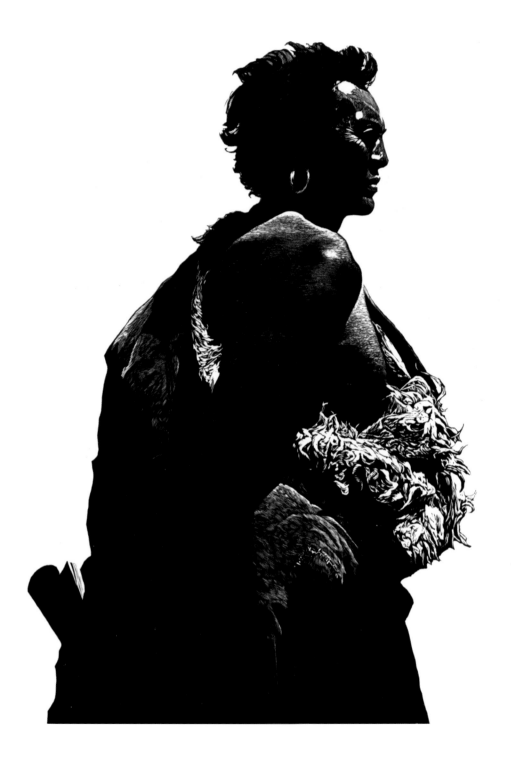

　　1977年春天，我和四川美协李焕民、宋广训等七位画家以创作一组《百万农奴站起来》为主题的大型创作，深入到西藏。我们七人在西藏七个多月的时间，走遍了西藏大部分农区、牧区。8月，我们到西藏藏北的当雄草原参加那里一年一度的赛马盛会，那天蓝天白云，成百上千的藏民从各地赶到会场，穿着各式各样藏族服装的妇女和姑娘们当然让我们激动不已，我拿着相机在人群中跑来跑去拍资料、画速写。突然我看见人群中一位青年男子，他黑黑的脸上一双有神的眼睛望着远方，背着的手上拿着牵马的缰绳，一头乱发和身上的藏皮毛被风吹起，好象一尊塑像，我被这位男子吸引了，我不停地给他拍照，又画了几张速写，他发现我在画他，他走了，我一直追在他的身后，想请他坐下来为他画一张肖像，可这位青年男子拒绝了，于是我一直跟随他身后，希望把他的形象多记录一点下来。不一会，青年骑上马走了……可是这位青年给我留下了深刻的印象，从他身上我看到了西藏百万翻身农奴的希望。回来后，我以极大的热情刻出这张作品。

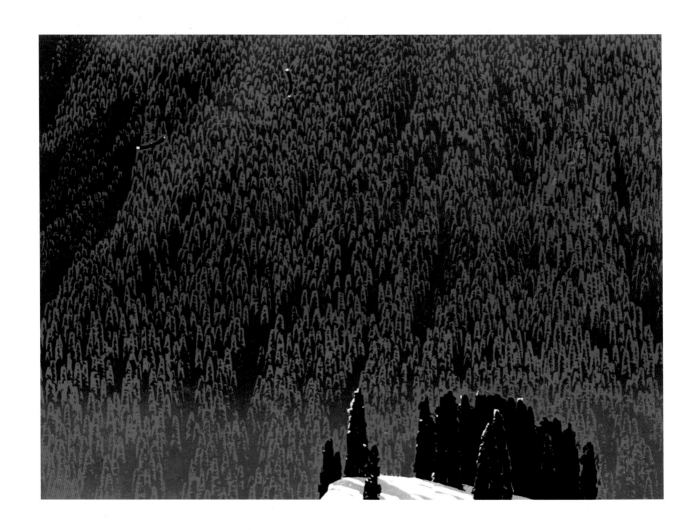

　　《松谷》一画技巧圆熟，画面处理异常严谨，类似的题材和表现形式在晁楣以前的作品中也曾见到过，而《松谷》则更为洗练，更为写意，达到了精粹。

　　高山、深谷、寒冬、春晓。

　　一种氤氲之气在天地万物之间周流，是松涛？还是天籁？

　　俯仰天地，品味人生，世界茫茫，宇宙无限。

　　画家的创作脚步愈益接近中国传统艺术所追求的境界。

　　画面的每个细节，都有周密的精心安排：

　　无数相似形的松树的重叠、交错所显示的深层次和韵律感；

　　由于近景山头与远山在画面上面积和色彩比重的权衡，和近景树梢的一点点高光所间接透露出，而又在构图上没有留下位置的天空，所产生的无限的感觉；

　　两只苍鹰在构图上的照应，烘托出山峦的纵深感……

　　作者只用了极少的几块版，黑色版与色相深浅不同的蓝版，以最单纯、经济的手段，追求最丰富的表现效果……

　　（李　松）

　　作者在回乡的乡间公路旁发现了新松。"一改大块黑白布局，既没有外露的刀痕，也没有精心安排的构图。作品任意截取一段山坡，满幅刻线，画面清新、秀丽。分散的黑白关系把画面置于爽朗轻快而又丰富饱满的中间色调之中。"（王林语）这种灰色调的处理方式，是对大块强烈黑白对比的传统样式的一种反驳。三角刀与圆口刀的运用纯熟流畅。棵棵幼松蕴涵着强大的生命力，耐人寻味。作品也没有明确的"主题"内容，与以往的创作思想大相径庭，但作者以其对自然生命的逼视和专注，使作品渗透了灼热之情与劲健之力，充满对生命魅力的向往与崇拜。这幅作品在当时版画界曾引起了广泛的关注。

　　强烈的生活感受是画家创作本作品的催化剂，作品充满了对故乡客家山嫂勤劳、纯朴美德的情感流露。在艺术处理上，作品特别注重画面的内在结构和形的分割组合，在整体对比的基础上强调了局部的细节变化处理，在吸收民间剪纸语汇的同时，融入了具有现代意味的黑白转化语言。作品洋溢着一种节奏之美、韵律之美、生活之美，是一首表现劳动美的颂歌。（陈　环）

　　作品注重展示本土强烈的生活气息和浓郁的生活情趣。作为一名受过院校严格专业训练和具备写实能力的画家，要力图摆脱造型上的写实惯性，回归传统和民间，需要一定的胆识和勇气。平摊构图、稚拙造型、三原色的运用，在民族审美意识与地域色彩的巧妙结合中形成了作品的独特艺术趣味，既传统又现代，既生动又新颖，是画家挖掘生活美的成功之作。（陈　环）

　　每到夏天，北京城里城外的湖里、塘里便有大片大片的荷花盛开，但是作者很长时间都没有走近看过。直到有一次，作者偶然在水边拾得一瓣荷花，细看之下，发现那上面的筋脉并不都直，竟有弯弯曲曲的，这一发现使作者大感奇妙！于是，作者画了一本荷花的写生，又过几个夏天之后，创作了丝网版画《采莲图》。

　　作者在画面里安排的所有形象，既无细节，又无精确的比例关系，有的看来甚至是错的。总之，都与自然原型不一样。但是，作者在造型上控制住让观众能够认得出人、荷花、蜻蜓、荷叶等等。作者打破了以往只给公众说故事、讲大道理的框框，在抽象过程中接近符号化的状态，也正是中国传统绘画的"似与不似"。作者变形的方法往往是通过符号化去实现的。而符号化的结果又往往是变形的。符号化必然借助于抽象，变形却主要是靠量与位置的变更。当人们赞叹绘画之美，正是因为绘画的"实在"高于自然的"实在"。这就是作者创作的根本指导思想。作者正是创造了这种"实在"，作为一种可感知的形象，因为司空见惯的自然不同才显出其特别，《采莲图》才使人喜悦和感动。（桂林）

　　《热土地》是在 20 世纪 80 年代思想解放、观念更新的思潮影响下创作的。此幅版画幅面巨大的形式设置，带来了空间表达的变化，有利于创造一种博大的精神性解放和视觉刺激的力量。《热土地》的图像与贵州少数民族民间文化中神秘的生命力量有关。我在作品中表达了多种文化观念，并将民族民间的图像符号铺满画面。画面采用了重叠、交叉等构成方法，全用平口刀完成，这样有利于追求视觉刺激的强烈效果。

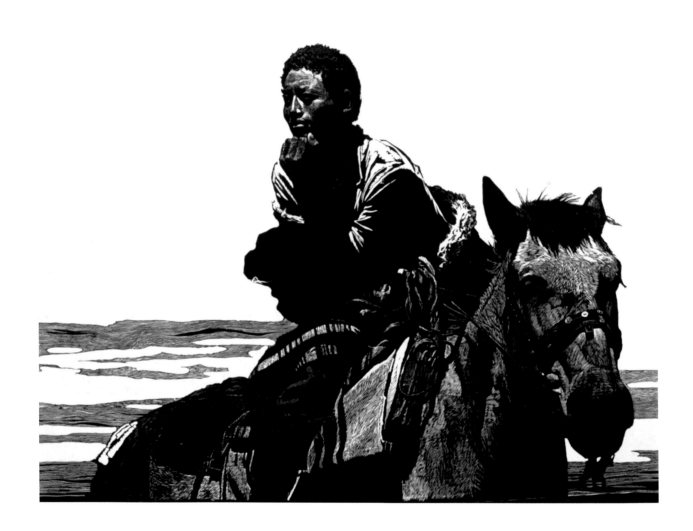

这是一张取材于阿坝若尔盖大草原牧区的作品。

每次到阿坝草原深入生活，藏族妇女的勤劳、美丽就不用说了，我为她们刻了不少的版画。而藏族青年汉子们那深沉、勤劳、豪爽的性格也不得不激起我为之创作的欲望。

《在那遥远的地方》这幅作品想表现藏族青年对生活、对爱情的向往……

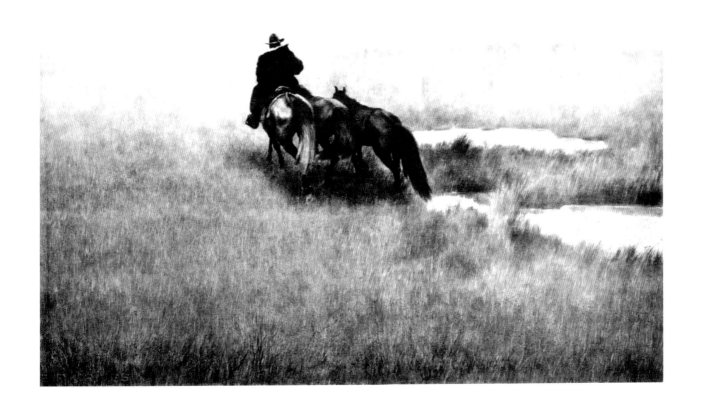

　　这幅画采用大面积的灰色调衬托出具有浓重色调的主体，而主体又与宁静的气氛形成了动与静的对比。在寂静的旷野似乎能听到那清晰远去的马蹄声，浓重色调的主体与重灰色的投影使作品具有沉稳的力量感，让人感受到藏民的剽悍、骁勇和他们与大地一样宽阔的胸怀。简洁的构图，不饰雕琢的表现是作者对藏族人民和大自然深刻的理解，这也形成了大气、厚重的感觉。

　　茫茫草地，藏民饮马归去，远去的背影，渐逝的地平线，似乎把我们带进了那片辽阔、神奇的大地……（段　健）

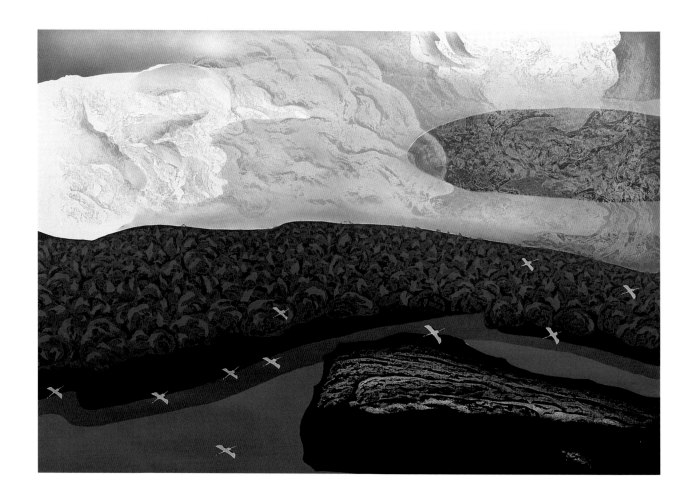

　　《远天》是北大荒青年版画家邵明江的新作。作者以自己对北国山川的理解和热爱，表现了北大荒春天特有的风云变幻、大江东去的壮丽情景。作品像一曲风云和山河壮丽的交响乐，表现了大自然在苏醒时的欢歌与交融。作品的艺术魅力与观众产生了强烈的共鸣，给人们留下深刻的印象。作者是位北大荒开拓者的后代，他在老一代北大荒版画家的培养、帮助下，已形成自己独特的风格。在表现手法上，他既运用版画凝炼、概括的方法，又吸收了油画丰富表现力之长，以娴熟的技巧达到了理想的绘画境界：情景交融又无呆板之意。这标志着青年一代北大荒版画家在发展和成熟。（勇　玲）

　　在"85美术新潮"风起云涌、席卷全国之际，徐冰沉潜于自己的工作室，经过四个春秋默默无闻而又日日夜夜地思考和刻苦劳作，徐冰的《天书》在1988年底于中国美术馆与世人见面。那时，我刚刚从大学毕业，分配到中国美术馆工作，依然清晰地记得展出的盛况和观众激动的场面。关于这件作品的意义，从宏观到微观，从艺术到哲学，学者们已经连篇累牍地发表了许多高见，而且不时有人继续引发新的见解和争议。这说明徐冰《天书》有着连绵不绝的深远影响力。

　　对徐冰来说，这件作品奠定了他今后艺术思维的发展方向，即文本沟通的不完美性和误解与误读在不同历史阶段和不同文化之间的相互作用。这使得他找到了一片可以深入挖掘的矿藏和一座可以不断出击的堡垒。它的出现与在西方学术界盛行几十年的符号学、语言学和解构主义不谋而合，只是以不同的方式和载体探讨着真理的不同侧面和世界的丰富性、多样性。当多元文化主义在国际论坛上兴起的时候，《析世鉴》中所涵盖的多元文化冲突因素又经过学者们的细心研究之后释放出来。这说明《天书》是以固定的形式表现出开放性和包容性。

　　从中国现当代艺术发展的角度来看，《析世鉴》在中国古文化与西方当代文化之间的谈判与媾和的努力，为人们理解中国和外部世界架设了一座桥梁，并打开了一个新的思考的维度。而对于国际视觉艺术史而言，徐冰的《析世鉴》则成为文化互渗研究的最新材料，这使亚洲当代艺术以经典作品的规格进入西方艺术的主流，从而掀开了艺术史新的一页。（张朝晖）

　　《贵州人》是王华祥艺术发展过程中一个重要的里程碑，也是中国木刻艺术发展过程中的一个里程碑。它的重要性不在于获得全国第七届美展金奖，而是在于它在木刻技术和木刻观念上的革命性的改变。众所周知，传统木刻无论是套色还是黑白，都不能直接反映和表现我们的眼睛所看到的事物，再美丽的人或景象都必须经过"转换"和"木刻语言"的过滤，因此，迷恋"真实"的艺术家总是不愿涉及这个画种，从事教育和创作的人也都认为木刻家不需要像油画家那样扎实的基本功。王华祥改变了人们的观念，他关于木刻技术的方法和思想，解决了几百年来木刻语言与真实形象之间的巨大难题，也为美术学院的基础教学和专业教学架起了一座桥梁。（东　图）

　　此作品是作者在研究生毕业创作期间创作的一幅习作，但最终此习作的艺术效果远远超过了正式创作的作品。这说明了艺术创作需要全神贯注和表现激情的道理。因为，通常在艺术创作中最容易过于拘泥造型和主题的表现，而使作品缺乏艺术感染力。

　　其实，这幅作品在铜版画的艺术表现上，融合了中国水墨画的笔墨意识，淋漓酣畅地表现出了一位苗家少女在灯前若有所思的情境，在铜版画技术与技巧的应用上也是很有独到之处的佳作。（松　　明）

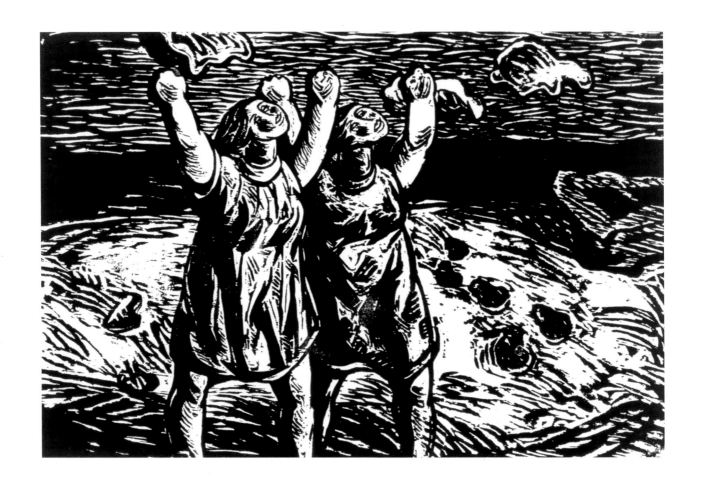

　　此画通过海、云、沙滩、古船以及少女形象的组合，表达了现代人对回归自然的呼唤与大自然的热爱。海意喻着超越生命表象的深沉永恒；古船意喻着时间的移动与积淀；云、少女则意喻着生命的鲜活与激情。
　　作品在表现形式上采用了德国表现主义的语言形式。黑、白、灰与线条结合使用，极具主观性；将自然事物进行随心所欲的改变夸张，画面二维平面与三维立体空间的穿插运用，使画面具有强烈的对比效果；雕塑般的造型与剪纸般的粗放线条使画面张力极强，且富有情感。画中两个动作重复的少女形象与白云的呼应，不完整的脚、船、云的切割，企图冲破边框的限制，这些意象的组合引导人们进入艺术的审美中，并使人体味艺术，热爱自然，超越生命。

土地　　　纸版　160×160cm　1988年　　　　　　　　　　　　　　　　董克俊

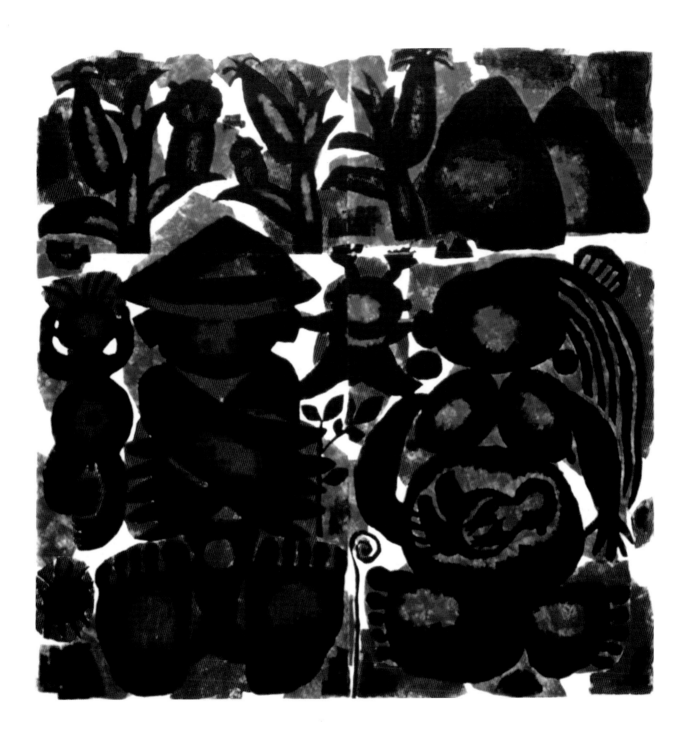

　　土地和生命是一个古老的哲学话题，可以说没有土地就没有生命。此画采用壁画式构图，以纸版作媒体，漏印而成。土地、自然和人的象征符号组成了作品的外在形式。并列的农夫、农妇以及农妇腹中的生命体，是生命诞生的象征性表达。人、庄稼、土地，天地合一在大红大绿的色彩之中，渲染出生命的诞生和欢乐。

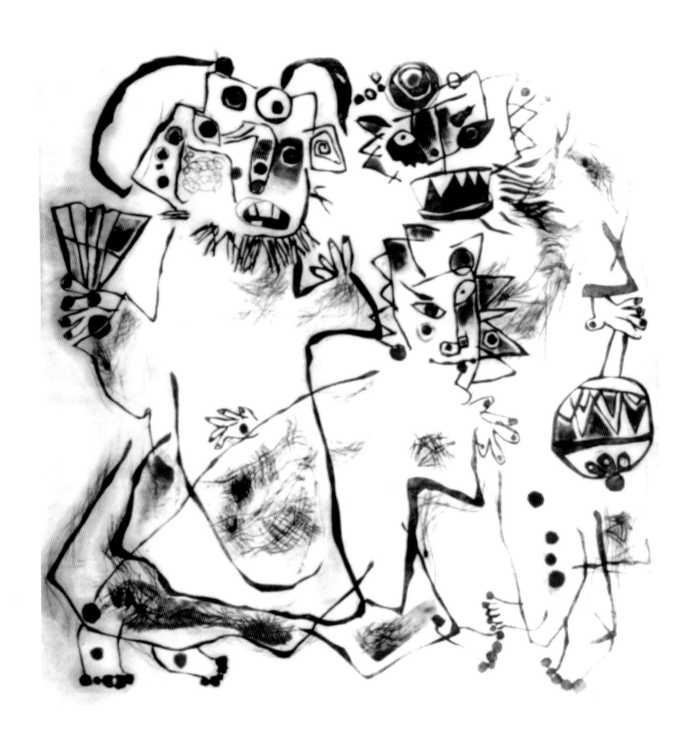

　　《地戏》是一种被法国人称之为"活化石"的贵州原始戏剧，演员主要是农民，演出透出朴素、粗犷、野性之感。纸刻《地戏》作品想通过表现这种古朴的艺术来传达现代人重新观看原始艺术的感受，画面通过点、线、形的貌似随意的组合，以寻求一种独特的、内在的秩序感。线条既有中国传统国画线条的韵味，又有刻刀向纸直干的刀味，轻、重、虚、实、节奏明快。其中麻布印制的肌理穿插其间，麻布质地本身就引起观者对原始的联想。红和绿是中国民间版画的常用色，作者把分布于画面的红绿色块作为语言符号——它提示了中国、民间、过去，也提示了一种情绪，这情绪来自于红和绿这二极度对立色的碰撞所产生的喧嚣和不稳定。另外，对人物造型结构的逆反与破坏则形成了平面化效果，给人以眼花缭乱的视觉刺激，表现了现代人对原始戏剧演出的心理反映，同时也颂扬了原生态生命的律动和张力，引起人们对自然与人的关注。（蒲　菱）

桥之春　　木版水印　40×55cm　1989年　　　　　　　　　　　　　　　　　邬继德

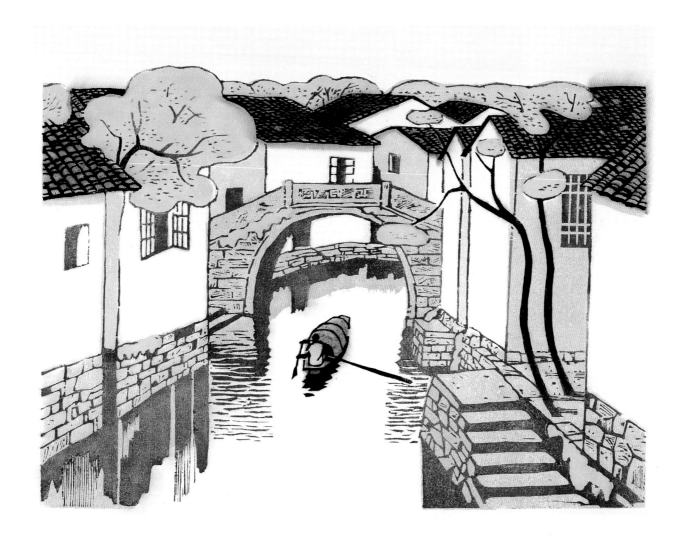

　　江南宁静的水巷。绿色从石缝中渗出来；绿色从白墙间显现出来；绿色从黑色的屋顶中冒出来，并且连成了一片，分明春天已经到来。

　　白墙、黑瓦、石桥、小船，在绿色的怀抱中构成一幅优美典雅的水巷风景图画，表现了作者对江南水乡绿色生态环境的深深怀念。

　　以线造型是传统木刻版画的基本特色。该作品吸收了传统木版画的线刻手法，疏密有序地勾勒画面，即使是大块黑色的瓦片，也不疏漏，将它一片一片地刻出，使之产生远观整体，近看却有细节的变化效果。黑、白、灰单纯色彩的处理，既体现了江南民居的本色，又突出了绿色代表春天的主题。

　　《潮的失落》用一种抒情雅致的水印木刻手法表现了一个不平常的世界：鱼和礁石的命运本不相同，由于潮的作用，它们超越了常规的时空概念，任由宿命的安排相逢到一起，画面中很少动态的变化，却充斥着静穆的意味，或者说多了几分禅意。鱼儿暂别了海阔天空、惊涛骇浪的生命旅程，在这里作一次休憩与畅想；礁石一直被潮水雕琢着，致密的结构逐渐疏散，庞大的躯体也在与潮的搏斗中日渐嶙峋，更多地交与了大海……生命的本质与历程在此袒露无遗。我们可以将此画理解为作者诗化心迹的自然流露，也可视为一则发人深省的寓言故事。静而拙的画面引发了观者思想上的潮汐，让我们对于生和死的命运思考又多了一个意趣无穷的角度。

　　这幅优秀的版画作品创作于1989年，和更早期的新中国版画相比，它避免了图解式、说教式的弊病，而是致力于用新的图式和更为精到时尚的语言来表达灵魂的喟叹。作者在创作这幅作品时显然有着鲜明的情感因素，然而在画面上我们却很难感受到这种情绪的变化，这种情绪的被发现是在读解过程中慢慢渗出来的。礁石的"怪"与"硕"和鱼、螺、贝壳的"巧"而"小"形成了体量、质地的视觉差异，礁石占据了五分之四的画面，而活物用有限的留白暗示了它赖以生存的那片水渍。正是这种差异让我们直接感受到了大自然中没有情感的伟力，它造就着一切，它也摧毁着一切。鱼与石的故事于是有了象征意义。

　　最值得人称道的是作者不露声色的观察与表现，他用具象的形式讲述了抽象的意味，用精美的制作过程去廓清心中久挥不去的感受，这使得过程中的每个动作都成为了心声的直抒，构图与造型也删简就繁，点到即止，毫无匠气之嫌。看了这幅画，人心能静；看了这幅画，人心如潮……（李绪洪　陈怡宁）

　　我始终在尝试着用自己最熟悉的语言来表达自己的感受和体验。在我看来，只有用自己的眼睛和心灵去观察和体验的东西才最为可靠和最具说服力，而相信自己的感受和体验对于今天的艺术家来说是至关重要的。我认为艺术的高度和价值取决于艺术家的思想深度和他是否具备独特的眼光，及艺术敏感来揭示当代生活的本质和人们在精神领域的渴望与需求。

　　《躺着的男人和远去的马》是我于20世纪80年代后期完成的石版画作品，也是我以现实主义手法表现蒙古题材，向以超现实主义和象征性手法表现现代都市及当代社会生活题材的转折性作品。我在作品中试图表达我对那个年代社会、文化发展与困惑的关注与思考。那躺着的男人呈现出思考状，木桩由近至远的延伸和走向，远方的白马都被赋予了某种象征意味，而强烈的黑白处理又隐含着神秘性和永恒感，使画面整体效果既具体又含蓄，给观众留有一定的想象空间。作品中虽然仍沿用了蒙古人的服装和草原景观，其实内涵与草原生活已没有了关系。

　　《潮汕农家》以具有象征意义的红莲为主体，抒发了农民对家运亨通的期待之情。作品不仅乡土气息浓郁，潮汕味儿十足，而且吐露的是心声，流淌的是至情。

　　作品敢于追求形式美，在平淡中求奇异，于简练中求丰富。既注重色块的分割组合，又注重精细线条横平竖直的穿插，突出了平面视觉效果，发挥了丝网印刷特长，同时又讲究以少胜多、侧面描写和有表现力的细节安排，尤其善于在光与色的变化中透露出一种气象，一种氛围，一种诗意，一种诱人深入的艺术魅力。（马　　克）

应天齐的画给我的感觉是远离世俗的纷扰，或者说离生活的琐碎越来越远了，它们被剔得更干净了。过去那些亲切琐细的生活没有了，古老习俗的气息没有了，熟悉的皖南民舍的恬美的环境没有了。留下的是黑，是空寂，是我们不能进去生活的西递村，是对观者精神冷峻的控制。而这无疑指向空寂的震慑，又是产生于熟悉的、属于你身边的墙壁、屋檐。（徐　冰）

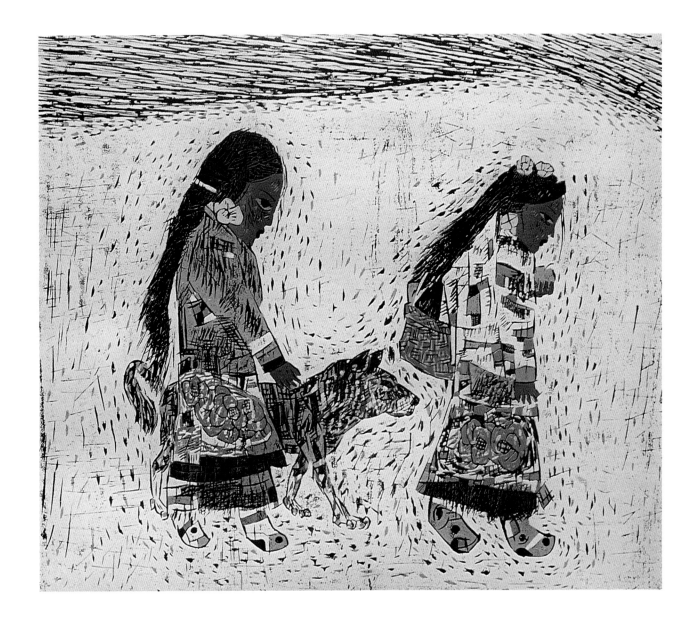

　　此画为《秋歌》系列作品之一。作者擅水墨画，此幅即是根据作者的一幅水墨画而创作的。它极其生动地刻画了
云贵高原特有的风情。作者画人而不画景，并把中国画中的"点"运用到木版画中，仿佛有荷兰画家凡·高那神秘的、
颤动的笔触之美。此画的表现手段均采用"一版多套"的技法创作，印制由深到浅，色彩斑驳、厚重而浓艳。（思　茅）

钥匙系列（之三）　　丝网版　41×58cm　1989年　　　　　　梁　越

　　钥匙是每一个人既熟悉，又象征着人的私密性的符号，这也成了梁越作品中的一种暗示，或许其中隐含着对内心无法公开隐秘的困惑，或许表达了对人与人无法坦诚交流的困惑。尤其是钥匙被各种网格所隔断、覆盖，以至加强了作者给出的意象的大体趋向，它提示了一种对文明的质疑……即关注一种人对隐秘的悬念感，想了解无法了解的悖论感。（栗宪庭）

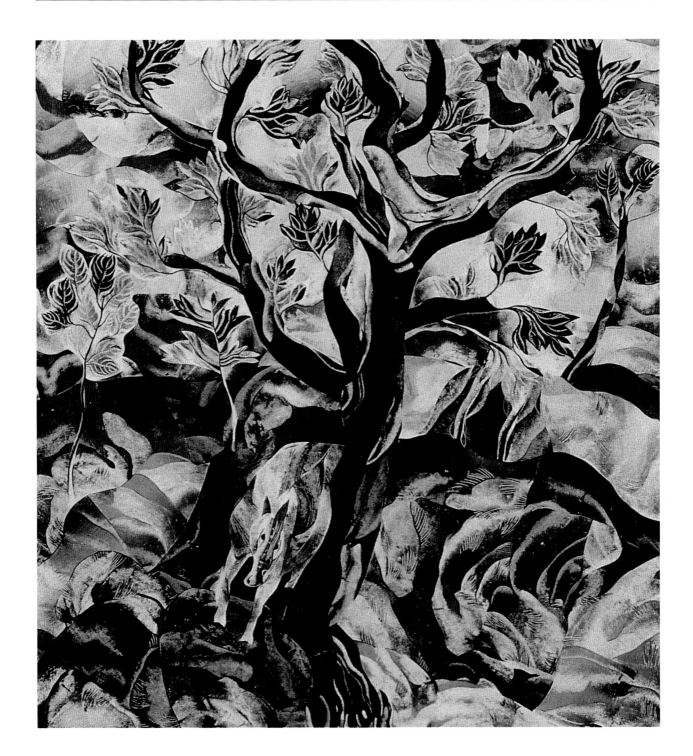

　　有一次我和一位朋友到野外去玩，走到一处果园停下来休息，这是一片山谷中的坡地，四周都是浓密的林木，阴凉寂静。一匹白马在苹果树下吃草，一缕阳光透过树林照射到白马和草丛上，这是让年轻人可以充分发挥浪漫主义想象的地方，当时我心里有一种莫名的惆怅。回到家中，我便在速写本上勾画了一幅速写。许多年以后，我偶然翻到这幅速写，我便将其用来创作了这幅作品。

　　长期以来，我对山、水、林、木狂热迷恋，一个人可以从书本上、生活中获取知识和生存的智慧，而大自然为我们提供了另一条同样丰富的获取知识的途径，我们能从勃勃生长的草木中感受到同我们生命一样的躁动与宁静，有时候在特殊的情景中，我们甚至于可从自然中体验到一些经验的、形而上的宗教般的感受。

　　《苹果树下的白马》是一幅注重形式、追求视觉美感的图画。画面正中黑色苹果树干穿插在金黄色的天空与橙褐色的土地之间，形成一幅富有运动感的图画，橙黄色的画面同生命的躁动一样勃勃向上，它象征着生命生生不息，同时也暗含着对美好事物的憧憬与渴望。

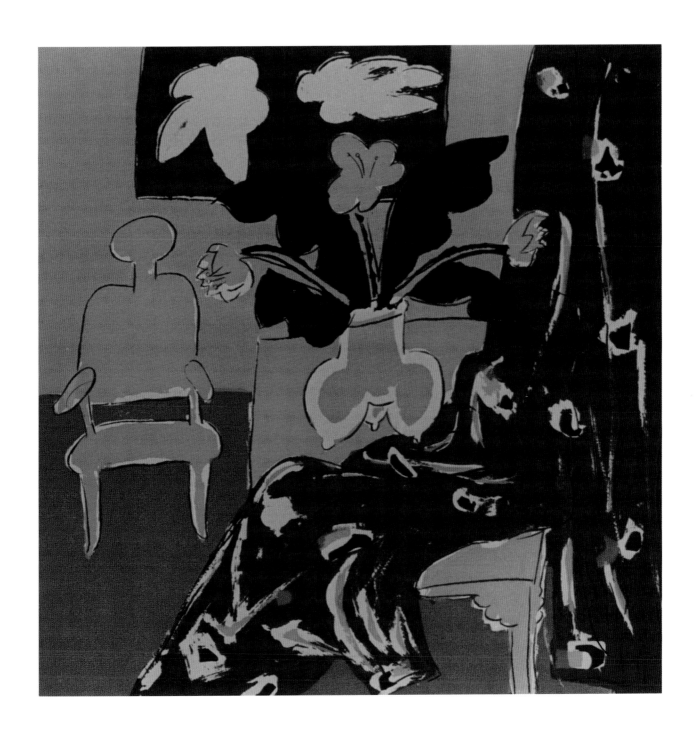

　　这幅画以色彩和线条为主，表现了一种充满阳光、和谐和自由的居家氛围。画中虽没有人物的出现，却暗示着人的存在。

　　琴系列作品是以中国民族乐器为母体而创作的组画，共有10幅。作品在通过对中国民族乐器优美简洁造型表现的同时，表达了对中国古文化及艺术精神的深刻理解与赞叹。

藏女·玛咪　铜版　43×48cm　1990年　　　　　　　　　　　　　杨劲松

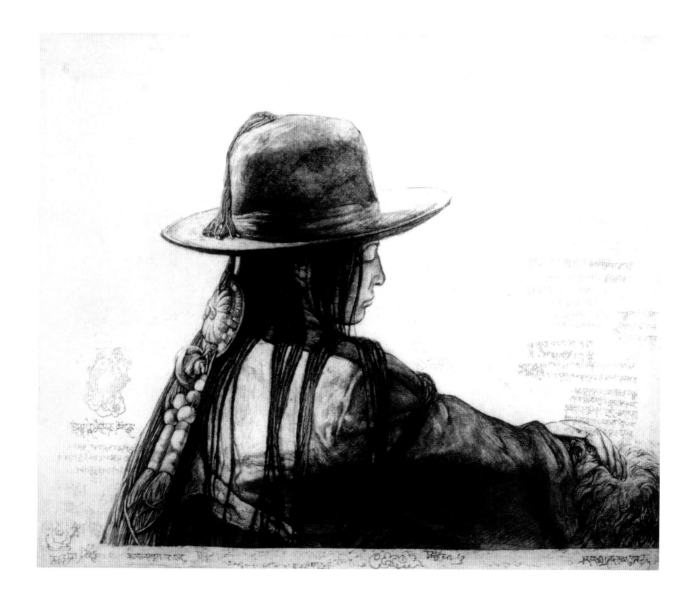

　　此作品是作者赴西藏写生的一种生活感受。在西域雪山和藏区所见的藏民总有一种静穆和庄严感。而那里的山、那里的水澄澈清亮，那里的寺庙和宗教都笼罩着一种虔诚和神秘。作者选取了一位坐着的藏女为题材，用细腻的铜版画艺术语言，试图提示在那沉静的外表内心里，藏民心里丰富的感情和思想。画面金字塔式的构图和空白背景，以及在背景上的藏族经文，是试图打破时空的客观现实，使其在艺术上延伸而达到一种心灵的净化。（松　明）

赶牲灵（之一）　　石版　62×57cm　1990年　　　　　　　　　　李晓林

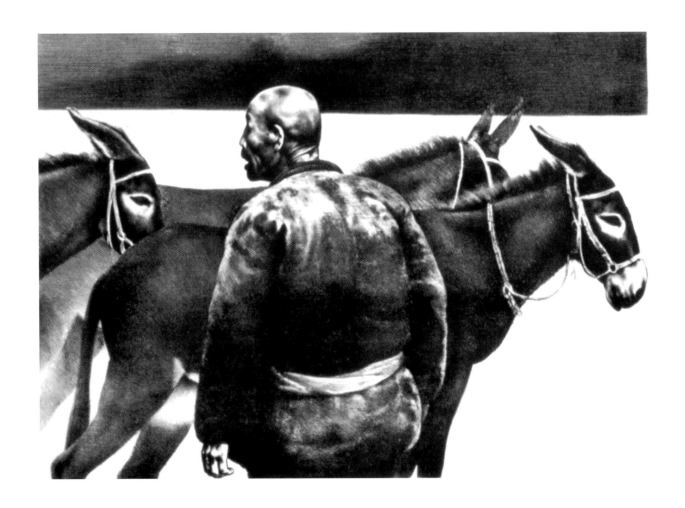

　　《赶牲灵（之一）》表现了北方农民的生活景象。那坚硬的头颅、笨重的体态，以及吆喝牲灵的神态，给人以朴素和厚重的视觉美感，传达出在黄土高原上生活的农民的生存状态，力图带给观者扑面而来的乡土生活气息和人与自然和谐的自然状态。作者以黑白石版画语言和坚实的造型风格，以及丰富的黑白变化，使画面产生视觉上的冲击力。

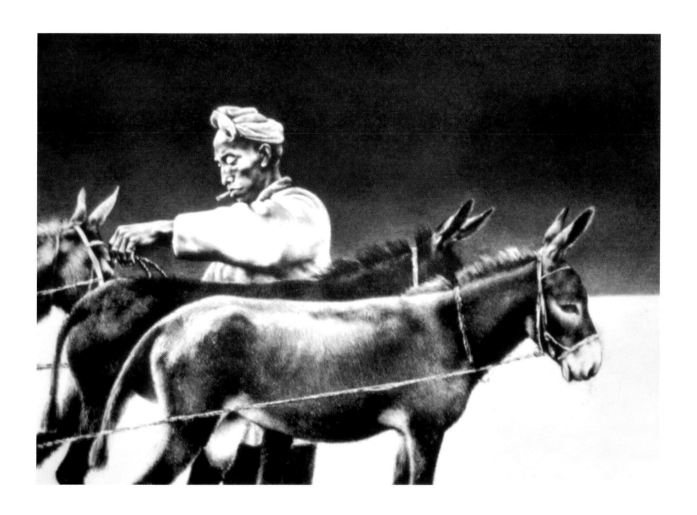

　　《赶牲灵（之二）》是一幅黑白石版画。这幅画表现的是在平凡生活中日出而作、日落而息的农民，耕耘和收获是他们的本色。通过画面我们闻到了泥土的气息。而作者更多的是想表现人物那瞬间即逝、永久的动作，和那平凡的场景，通过这些平凡的人物，使我们感到一种内在的崇高和庄严伟大的精神。

　　周胜华的作品主要是以北方风情为主体的版画。他的作品具有鲜明的地域景观和浓郁的乡土亲情。《秋水》是他的代表性作品。画面运用套版套色的方式将北方秋林水影层层渐映，使天、水、林、峦融为一体；同时利用爽利劲快的刀法，在自然环境中，雕琢出灵气生动的动物，使人产生如梦如幻的诗一般感觉。作品在表达之中，素雅中蕴品位，恬淡中见新奇。（张广慧）

　　这件作品是以一本古典油画挂历为基础，然后把几件作品的副版分别覆盖上去，意在解构那种传统的美学原则，用这些不同形状的蓝色、黑色、黄色去建构一种新的视觉形象，把我们从传统的版画语言中解放出来。

此画描绘的是一对泛舟的恋人及树木、湖水，旨在表达当代人对待自然与自由的向往。当代社会是一个纷杂、忙乱的功利社会，人们竭尽全力创造了一个崭新的物质世界，但同时也失去了一个纯真的精神世界。人们相互竞争使这个世界得到了空前的发展，但人们也似乎失去了人与人之间纯真的关系，失去了人与自然和谐的关系，失去了蓝蓝的天空、碧绿的草地、清清的湖水，失去了纯洁的爱，失去了往日宁静和纯真的心灵。

画面运用表现主义语言与中国画中的写意手法来强化语言的单纯与简洁，追求一种自由、自然的状态。画中人的五官及具体特征不见了，通过弱化人物的具体特征，使其具有象征意味。团状结构与曲线结构的组合构成了一种"境"，而自然事物本身一旦进入到这"造境"之中，便失去了原有的意义，成为我表达观念与情感的媒介。任凭自由的言说，以抚平人们焦虑、纷乱、沉重的精神世界，而进入宁静、自由、平静的湖上。

　　站在天地之间，我是一个点，一个很小很不起眼的点。那天、那地、那大自然，我始终觉得是蓝色的、银色的、白色的；在我看来，蓝色是真诚的，银色是透明的，白色是纯洁的；我要把心放到大自然中去净化，让那受污染的灵魂随着悠悠的湖水，漂浮的白云远离凡尘，悄然而去。

　　我体会到了天与地交融的明彻的时空，感受到了水乡那天蓝地蓝、牛鸭成群、荷香十里的纯净自然的景观；领悟到了伸向远方的点线是连接洞庭湖、洪湖的渔网，伸向洪湖、桐梓湖的脚印是驶向湖心的帆船；密密的芦丛，郁郁的荚草，是活力，是希望……于是，我用手中的刻刀，刻下了我对故土水乡的一腔深深的依恋。

　　在综合版《小鱼儿》中，渔网（迷魂阵）利用废旧纱窗拼贴于木板，插入水中的竹竿用纳鞋底的粗棉线胶附于纱窗上，水中的小鱼儿和远处的木船、渔民则是用厚纸板随意剪贴与错置，让画面中的线条互为交错、变换与映衬，从看似平淡无奇的景象中提炼出那幽静与朴实的水乡生活气息。

　　生活与艺术其实是一回事，生活需要艺术，艺术更离不开生活，艺术、生活息息相关。艺术作为一种生活方式，是对生命状态的一种体验。就画而言，我还是着迷于生活圈之内。

　　我凭借心中那份情感、那份执着、那份爱恋而有感而发，以情作画，让自然流露于笔端，我渴望人们透过画面所看到的是一颗灼热的心以及真诚的艺术态度。我的画在表述我的生活、生存环境与生存状态的同时，也在表达我在生命中曾经感动过、经历过、追求过的一些人或事，并力图用绘画这种形式去记录、品评、追求生命的意义和生活的价值。

　　木版《秋天的太阳》整幅画以工细缜密的三角刀入手，在满版灰调的平衡协调与虚实相生中找寻变化，自然流露、放刀直刻，画面全无大块的黑与白，亦无符号拼贴的痕迹，追寻一种淡然随意的思乡情绪。

　　1991 年王华祥在北京举办了一个名叫《近距离》的个人画展，展览非常成功，他与另一个同样获得成功的艺术家刘晓东被批评家们广泛评论，认为这二人的展览是已经载入史册的"新生代"艺术出场的标志。"近距离"这个概念作为 20 世纪 90 年代中国"新生代"艺术的一个重要特征被记录下来。《自然的坐姿》即是表现了他的一位老师及同事。（达　白）

　　水印木刻《心花》以一种淡雅清新的色调吸引着观众，那沉郁而沧桑的花叶像是在诉说着什么，推开一层层绿叶的呵护，平凡而朴实的菜花，焕发出超凡脱俗的神采！这种神采引导眼睛飞向心灵去享受《心花》的美丽与纯洁。

　　对题材的自由想象、化平凡为不平凡是许钦松版画语境的特色之一，他对自然万物的关注、亲近和深情为《心花》奠定了淳朴真挚的艺术情怀。刻刀在心情的叮咛中，创造出每一片叶子的精微生命风貌和暗香浮动的意境，坚硬的木质与柔软的绢地在花叶上吟着千古传诵的佳句。木版上呈现的不知是菜地中的菜花，抑或是作者心灵深处的心花。无论怎样，《心花》是忘我创作的结果。

　　如同在许先生的同类作品中所体现出的特色，他在对材料的匠心独运和对物象情感化的艺术处理方面达到了惊人的和谐。熟视而不当一回事的农作物体现了精致而深广的内涵。这种平凡或谓"藏拙"的特色本身即获得了想象或再创造的空间，在这个空间里面，画家为我们重新寻找出情感和思维的出路；告别了常规的局限和习惯的束缚，《心花》所要叙述的是一种超越的艺术理念，一种生命的丰满和博大。

　　在画家的深情厚意中，《心花》吸收了思想的灵气和智慧而自由地开放，它自然超越了普遍生物的极限，孕育和发展着另一种生命形式的品质和魅力，以唐诗的意境、禅宗的理念，堆砌起另一种生命的欢乐和自由……吸引着人们去思考和发现平凡生命的微言大义。这雅致而富灵性的《心花》是画家对自然感悟的心路历程，也是对现实空间的异化而凝结成的结晶。

　　画家对花叶的逐层刻画和须须脉脉的精编细织，渗透了作者源于平常生活的真实感受：花开花谢，心灵私语，彷徨复得，生命蜕变。这丰富的生命意蕴的传达连同端庄温雅的结构，给观者留下了难以磨灭的印象。（李绪洪　陈怡宁）

牡丹富贵图　　木版水印　67.5×50cm　1991年　　　　　　　　　杨春华

　　木刻水印这种传统艺术一直为我所爱。在宣纸的印痕上留下一种滋润、透明的韵味，就如温情的叙述让人动容、难忘。所以这是一种赏玩的艺术作品，承受不了太多的解说和内容，或许也不忍心让太多的负荷，加在水印这般致柔致美的形式中吧。因此，我的题材也就限于美人、花卉之中。这幅《牡丹富贵图》很中国化，花盆上的戏文、盛开的牡丹，在不文不火的水印表现的特性中，以流畅明快的线条，塑造了雍容大方的体态，留下了精致和华贵的美感。

他在作品中同时并置了黑色方阵和安徽民居两种造型，这种现代抽象和古典写实、冷酷僵硬和诗化意境两个极端的冲突本来是十分尖锐的，应天齐却在两极之间实现了一种惊险的融合，这不能不说是一种才能。为了协调两极，应天齐一方面强化了民居造型的构成意味，另一方面又使黑色抽象中暗藏具象幻觉；一方面他将建筑本来具有的几何造型进一步强化，突出了抽象因素，另一方面又使抽象黑块似是而非地产生出某种在特殊光线下的大墙、门洞、天空、土地的印象。这恰似太极图——阴中有阳，阳中有阴。而最终使剧烈冲突的双方融合起来的，则是肃穆、理性的整体风格和苍凉、神秘的整体意境。他的作品之所以过目难忘，最主要是因为作品在优美诗意中藏着一种让人揪心的痛。他的民居是诗化的，在诗中投入了艺术家极深的怀旧、怀乡之情。（刘骁纯）

　　此作品取材于西藏密宗佛教。密宗佛教渊源于印度，兴盛发展于西藏。传统上把藏传佛教密宗称为"藏密"或"西密"，以区别于汉地佛教和日本国的"东密"。作者曾在德格藏经院考察采风。时值高原气候恶劣，连日来阴霾在头顶翻滚，钻入经院大殿，祥和的喇嘛们正在咏诵经文。正午，忽然间高原的阳光透过天井直刺下来，凝重、萧瑟的殿堂豁然明亮，原本呈暗红色的支柱在强烈阳光的照射下呈现鲜红色，巨柱的红光映射在咏经的喇嘛身上、脸上。作者顺着光亮仰望苍穹，眼前金光一片。这戏剧化的景象，给予了作者创作该作品的灵感。

　　作品用铜版画深度腐蚀技法和软底、飞尘技法综合制作，运用一版多色的技术印刷完成。利用大面积的红、黑色块来象征性地表现画面的神秘气氛。人物造型具有西部民众虔诚、冷逸的表情，手部姿势的变化具有深刻的宗教含义，椭圆状态象征"轮回"。除人物的手部和脸部擦上少许棕红色表现皮肤的质感外，大块的红色块在此象征宗教对生命形式的最大颂扬，黑色则包含的是宗教对人类苦难的深切同情。斗转星移，随着历史的前进，科学的发展，人类至今仍无法摆脱死神的追逐。美学的崇高有时不就是建立在与之对立的悲剧观之上吗？！作者选择了具有悲剧色彩的宗教题材来进行刻画。日本第三届札幌国际现代版画双年展《审查总评》中曾这样评介："中国易阳先生的作品以从未有过的新鲜风格备受评委会的注意。"日本高知第三回国际版画三年展，画册中撰文："画面前方是两位描绘逼真的西藏僧侣正在咏诵经文，这是一幅令人愉快的情景。黑色背景反衬着单纯的红色僧衣和布满墙上的梵文，以及当地的宗教图案在一起具有抽象的设计，与前方真实的人物形成对比"。（张　颖）

　　上下三条非自然形态的色带，使真实的红房子和土墙处在一个不真实的空间里。这熟悉但却陌生的画面，阻断了观者在平常状态下对红房子和土墙的认知，而要凭自己的经验来感悟这如同金字塔般的红房子和这段土墙。我希望同观者一起完成这幅作品。

墙是人们最喜欢表现的题材，它除了能暗示隔绝的空间，同时也因时间的侵蚀而留下了天真可爱的形象，既显现深沉、苍老和不经意，又可以引起人们无限的想象。

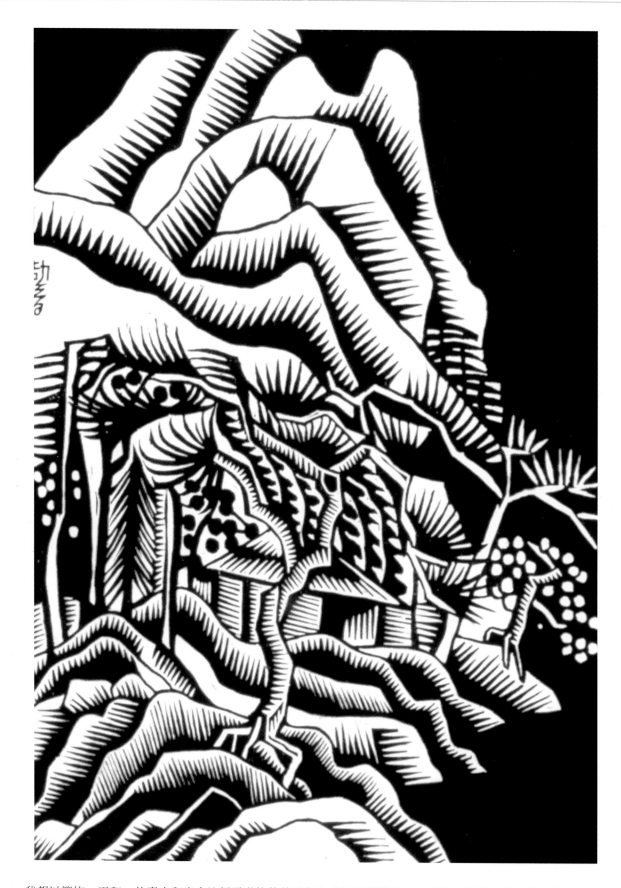

我想以简约、平和、朴素来和当今流行于世的某种暴发户式的豪华形成一点反差。另外，这也是我多年来朝拜中国古代绘画及民间艺术的一个小结。

　　在视觉艺术中，古今中外有不少艺术家以各种形式语言去赞美向日葵。那夏季花开时的绚丽与辉煌，那秋季果实的丰硕与饱满，常常使我感到即使我插上翅膀，也难以飞过那无数的巅峰。但生活在这片土地上，苍天曾赐予了我良机，让我领略了她的品格，看到了她更显魅力的一面。深秋，当你有机会穿越这块广袤肥沃的黑土地时，你会时常发现那大片大片的葵花地，她一改往日金灿灿的光彩，变得如大地母亲一样深沉。阵阵金风吹来，那数不清的向日葵，沉甸甸地弯下腰，俯首沉醉在秋天里，频频地向大地点头，像是在向这片高天厚土鞠躬，向培育了她们辛勤的人们敬礼。妙极了！那一株株弓下的身躯，画出了不计其数向着大地的弧线，这上苍、土地和人们所共同创造的特有符号，展示出无数葵花成熟的形式美。这种美，无矫揉造作，无炫耀张扬，朴实无华，可谓天作之极品！

　　为了取得画面的成功，抓住思维中的第一印象，我着意加强了向日葵独特身姿构成的形式线，安排整个画面下半部重褚色中全是这种形式符号，用来加强观众的印象。大片葵花伸向天际，与大地融为一体，再加上大半个画面的天空高远深邃，形成了明暗、冷暖两大块面的强烈对比。观众的焦点正是天地之间的地平线，那儿我留了一线空白，任你去遐想、回味、思考……而给我们观众、读者最强烈的视觉冲击是这片蕴含了一切的苍天与厚土。

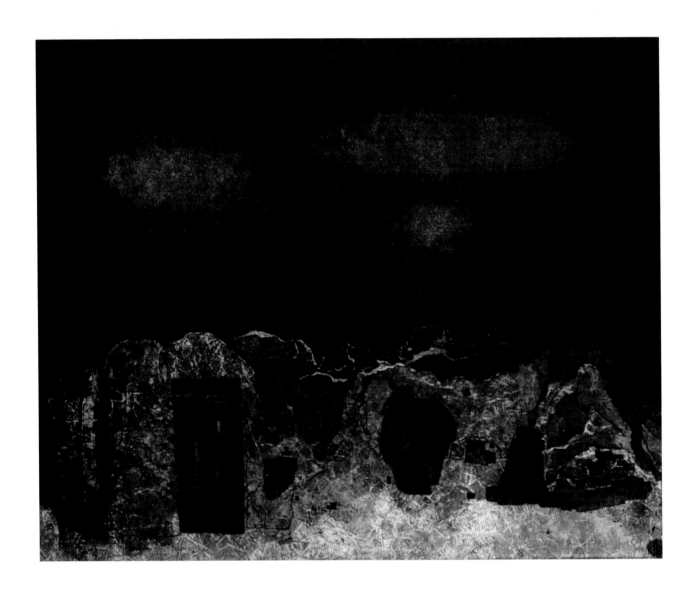

　　《岁月》原初意象是从农村速写中得来。作者将旧房、残墙、老门、静静的漂浮的云呈现在画面上，通过戏剧性的对比效果，把现实生活中的景象转化为艺术的场景。同时作品内涵的不确定性和丰富性，使人的意识穿越物象，游离于苍穹。提升了人们伤感与悲壮的美学境界。

　　形式手法上，作者采用了铜版画中技术性较强的飞尘法，制作了精细的层次，通过特殊的技法处理的残墙，生发出一种动与静，精细与粗糙的对比效果，使人的视觉产生一种满足感。并促使人们遥想与思考。（隋　丞）

浮云　木版　45.5×47cm　1992年　　　　　　　　　　　陈邕

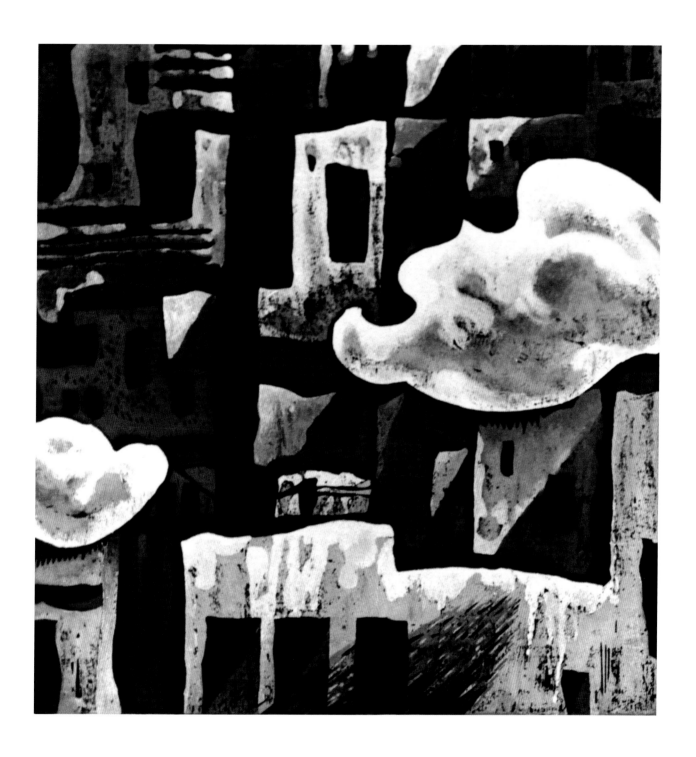

　　自从我的眼、鼻伤残后，便对生命有了更深刻的理解和感悟：生命有限而精神永存。此画就是在这种情绪和心境下有感而发，构思完成的。

　　画面形式上采取了装饰手法，用背景建筑的深灰色和垂直、水平线作为窗的点块与投影的斜线，衬托出前景浮云的白色块与曲线，形成点、线、面与黑、白、灰的对比。画中的建筑给人以静止、稳定、永恒的感觉，而白云让人联想到飘浮不定、转瞬即逝。建筑与浮云产生了静与动的对比。大小两块白云，一块正要飘走，一块已进入画面，象征了个体生命的短暂与群体的生生不息。投在建筑上的云影暗示着生命留下的印迹，并将会引发人们对生命价值的思考……

扇（之一）　　木版水印　46×33cm　1992年　　　　　　　　　　　　　　陈　琦

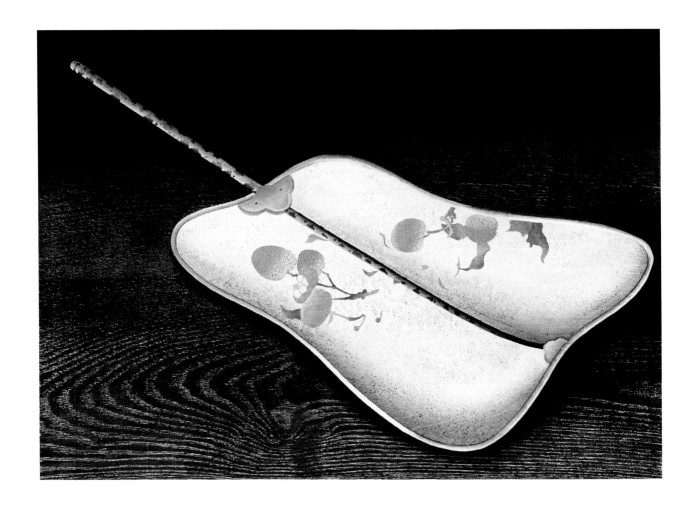

扇　　通过对古扇深入细致的表现，表达了对时光流逝与生命延续的感慨。

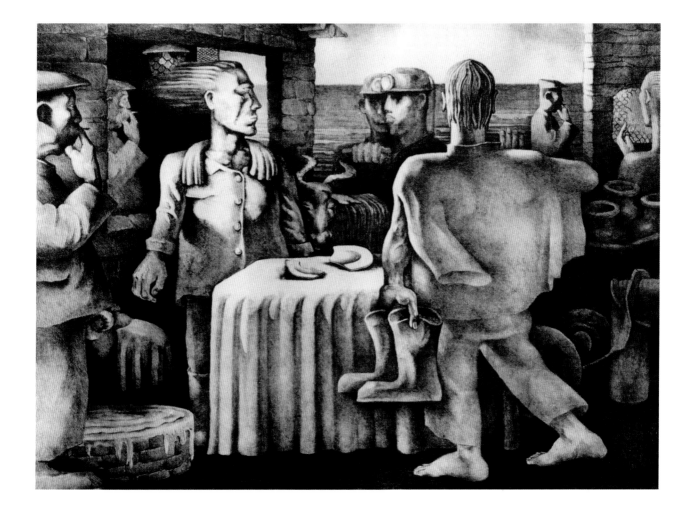

　　没有明确身份的人物和物象处于虚构营造并具有主观且符合理性的场景中，一切被定格在舞台剧般的空间内。个体间的隔阂被强迫在某种虽然漠不相关，但又纠缠于必然相联的关系之中。每个人都返回自我，每个人都知道这个"自我"是微不足道的。作品表现了对人和人之间存在状态的思考，人物形象的复数出现，蒙面的羊、盛满空罐的斗车等被凝固化处理。作品描绘手法细密，造型严谨、坚实，强调了必然性的主观塑造，同时又充分发挥了石版特种铅笔的特性。

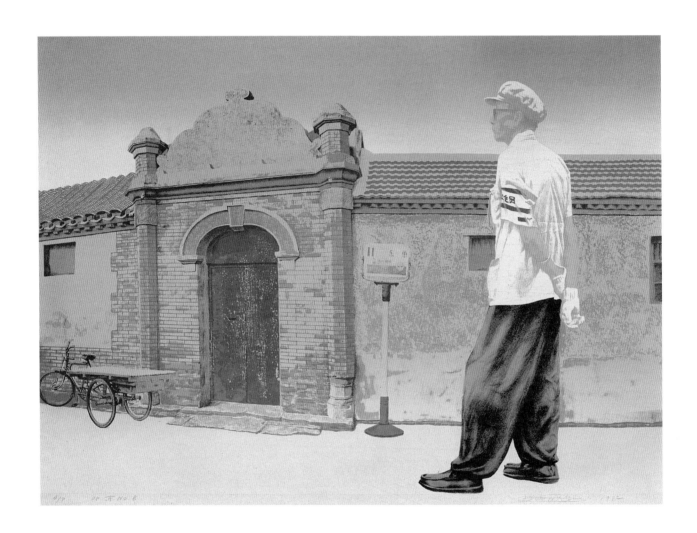

　　在《北京》系列作品中，画家运用纤毫毕见的丝网印制技术，再现了京城旧街道的老房子外观和街景：灰色的基调，冷寂得似乎停滞的光景，恒常季节变化中光线的明暗，斑驳的拐角，显现着一种人气稀薄的阴郁和凄凉，而只有路牌、邮筒、板车、例行公事的安全员提示着街道符号化的表情和时世的游移。

　　影像写实手法获得的街道图像，唤起了幻觉般的日常经验，以及具有令人迷惑的亲切和伤感。写实是相对性的艺术精神状态，与其说画家用影像写实再现了一个有关街道景观的世界，不如说是创造了另一个客观世界。（岛　子）

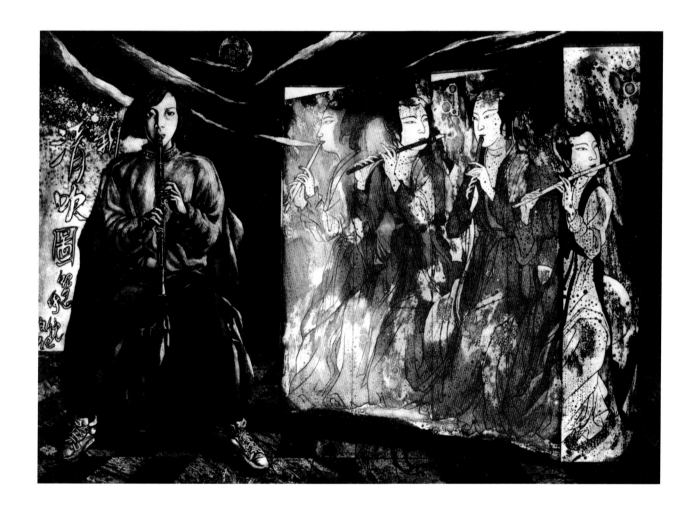

　　作品以超现实主义风格，打破了正常的时空概念，营造出一种抽象哲理与走向永恒的精神境界，是古典精神与艺术家浪漫情结的统一。在制作中，作者驾驭了多种复杂的铜版画腐蚀技法，发扬并运用了中国画飘逸而趣味盎然的线条为其造型手段。在画面左侧是具有西方造型观念的当代中国少女形象，正在吹奏黑管；画面右侧则是具有强烈东方传统文化象征性符号的多折屏风，屏风上一组古代仕女形象安排得错落有致，以单纯、平面的中国式造型方法进行刻画，与吹奏笛箫的生动手姿组合成微妙的韵律感。新创的铜版画水珠技法令屏风在丰富的质感下，呈现出轻快的量感；一版多色的技法运用，使色块间的过渡与衔接十分微妙，同时使画面背景在不失沉着的基础上更显丰富与灿烂。作者对传统文化的敬仰之情在此表露无遗，深邃的宇宙空间及飘逝的云霭，幻化出一个当代与历史相交融的情感真实场景，"永恒"的精神借助音乐架构起的浪漫情怀得以突出体现。显现了作者在深入研究东西方艺术传统的同时，立足民族文化的土壤，追求民族性、时代性、个性化的艺术价值取向。（江　涛　娄　宇）

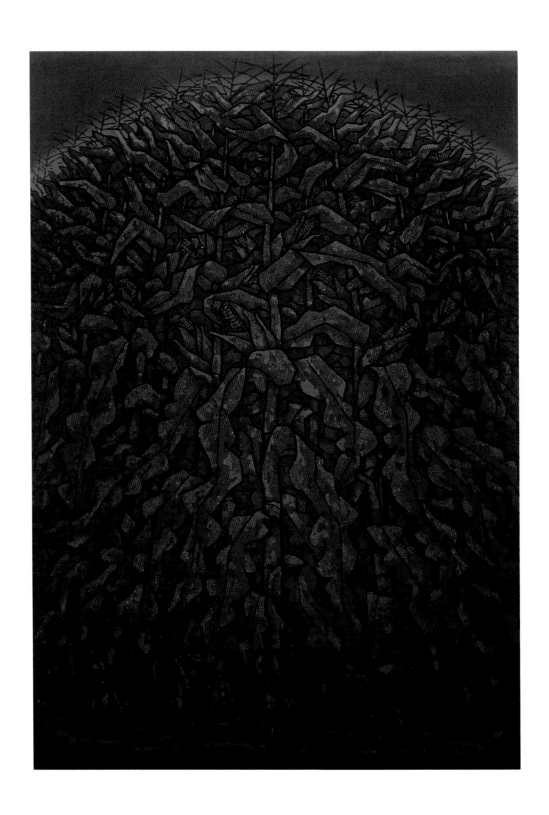

　　这幅画在造型上吸收了千手观音的一些造型样式，欲使平凡的玉米地成为一个新的、非自然形态的感知对象，其状如同神佛，使这非自然形态的玉米地成为一个神圣、神秘的精神载体。
　　红色的基调，使我有可能展示一个激动、亢奋的精神世界。

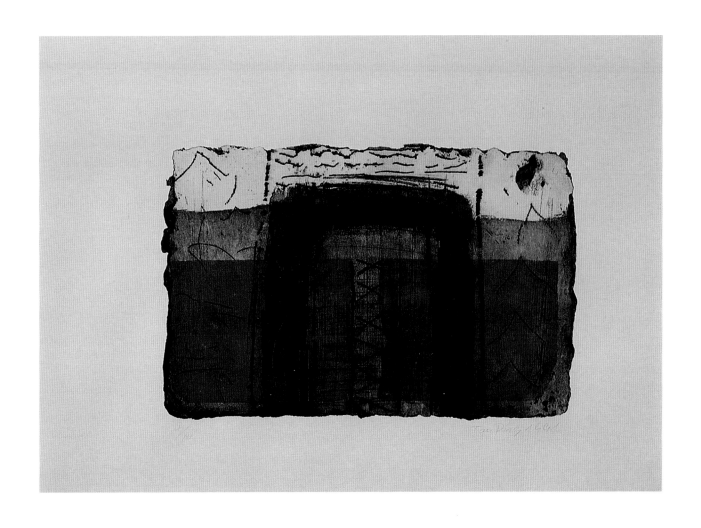

　　我版画创作的重要先决条件是"偶然"。

　　画面上的形象不是由我预先设定创造的。而是通过对象的变化来体现的。关键是必须精心选择我面对的结果。

　　我的版画看上去简洁、沉稳、富于理性，但它大多出于偶然。我把一块涂了防腐漆的铜版浸泡于强酸之中，随时随地观察铜版被腐蚀的变化，它迫使我忘掉以往所积累的经验和理论，使自己无拘束地沉迷于对象所呈现出的内涵之中。最终面对的结果，往往远离我的初衷。它无数次地令我惊叹不已。这无数次的"偶然"结果使我能够体味一种从来有过的快乐；表达极个人性的瞬间感受；产生一个个茫然无意义的灵感；诉说一段段令人难以置信的故事……

花非花　木版　60×90cm　1992年　　　　　　　　　　　　　　　　　樊　晖

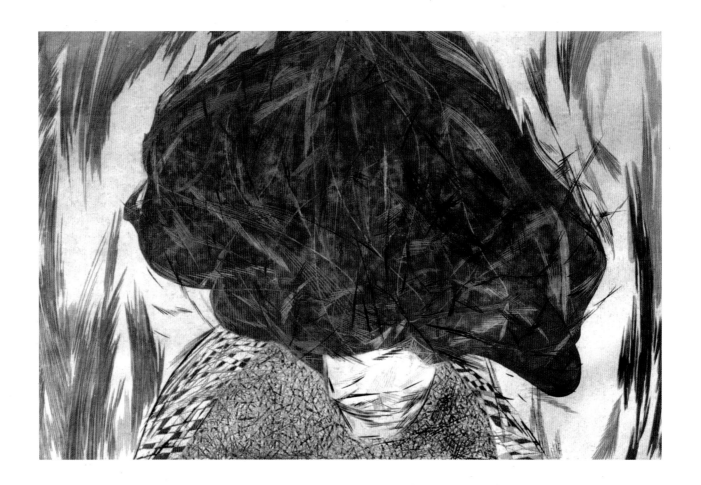

　　完成这幅作品时，我正在湖美读书，当时想法很简单：尽可能体现刻刀的灵性，并突出手工在木板、纸张、颜料中的原生影响。刻和印的过程一直随意、痛快。作品的结果产生了个人情绪化的幻觉。题目则是根据画面最后加上的。作品只印了两张就毁了版。

长白山女（之三）　铜版　46×42cm　1993年　　　　　　　　王连敏

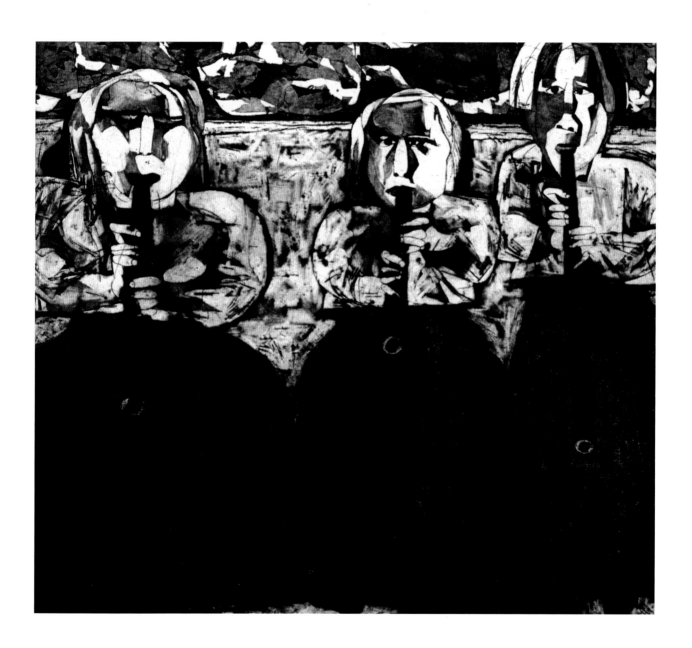

　　《长白山女》取材于延边朝鲜族自治州，它所表现的是勤劳善良的朝鲜族妇女在劳动、生产之余的快乐生活。她们的脸上透着淳朴与凝重，表现出她们对生活深沉的爱，极富民族风情。
　　在创作手法上，作者采用现实主义的表现形式，人物造型略显变化，在以灰色为主调的画面上，把人与自然巧妙地结合在一起，使作品透出庄严、朴实的感觉，给人以深邃的思考。（林　瑚）

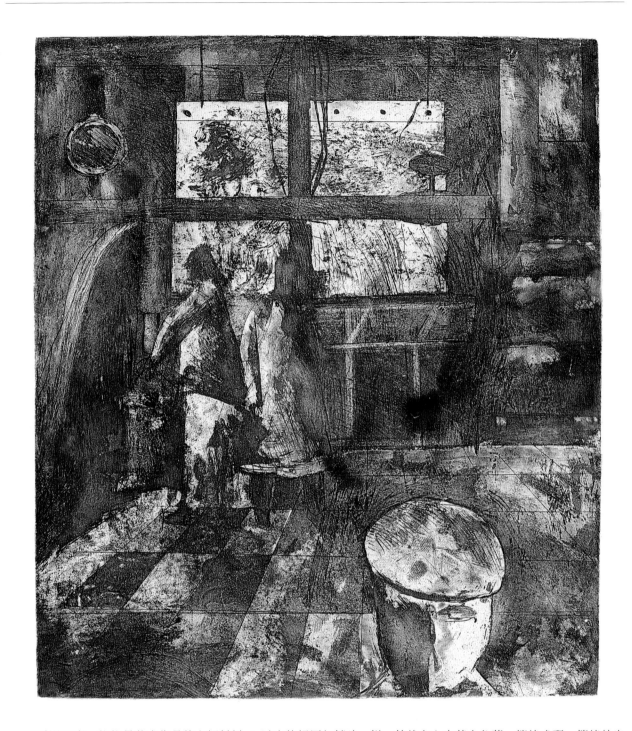

　　"重温旧事，往往是艺术作品的上好材料。"过去的经历如精魂一样，蛰伏在心中某个角落，等待唤醒，等待伸出小小的触角。这等待也许是一生，也许就结束在一次不经意间……

　　《车间系列》就是对记忆的品评。那段难忘的工厂生活，在一个当时只有16岁的少年人眼中是单调、压抑而又无望的。没有青春的鲜活与张扬，只能忍受日复一日的枯燥、重复——还有恐惧。巨大的厂房，污秽斑驳的大墙，林立的管线，从挂满油泥、伸手不可即的窗户透进的束束浑浊的阳光。震耳欲聋的噪音，人们空洞麻木的眼神，午休时饭盒升腾的雾气中掺杂的黄色笑话，以及残缺的手指，刺激着少年人脆弱的神经，留下了对工厂最初也是永久的记忆。

　　多年以后，以理性的眼光去审视这段记忆，便有了一组《车间系列》。借助于丰富的版画语言，具象、扭曲的表现性手法，一种直接、原始的冲击力扑面而来。绝少矫饰，任记忆中沉淀、浓缩的原汁恣意流露，率性表达。强酸、刻刀造就的点、线构筑出有力、阴郁的空间，突现了大工业时代落后的生产方式和人文精神的缺乏；粗重、模糊的造型赋予人物压抑的感情特征和粗犷的气质。

　　整幅作品在简单的形式下面蕴含了巨大外力与人性的强烈冲突，表达了人们对改变生存困境的渴望与期待。（邓伟）

中国的 "中" 字之概念，集中体现了天地方圆、东南西北、不偏不倚和以我为 "中" 的传统哲学思想。这种中心对称式的观念，无时无刻不体现在传统文化及生活之中。老子 "道" 的思想；庄周的 "虚无" 境界；周易卦象卜律；太极式的黑白阴阳；建筑的结构平面；诗词的平仄对仗等等，都是如此。而在视觉上，汉字的笔画结构，都是这种审美理念的集中显现。

我的《书版研究》系列借用了古旧书版与现代圆形物件的一些符号，用独幅版画的印制手法，对破旧书版的 "联结"，对传统破碎的 "修补"，对残缺的 "缝合"。"集散"、"有无"、"方圆"、"凹凸"、"上下"、"左右" 等等这些对比而又对称的文学语意的介入，在一种调侃式的推理归纳中，似乎达到了一种和谐的语境。在这一系列图式中，以一种现代视觉语言的方式，来对 "中" 字审美意念作一种视觉心理的体验，试图重构稳固的传统 "中庸" 结构；重拾严整对称式的东方理想；重寻残缺与完整的 "联结" 方式，找到一种传统与现代的平衡点。更求一种 "回归家园" 的心态。

　　这套版画选取了书版和书法的符号来进行解构组合。汉字的结构笔画，本身就具有传统文化的抽象审美特征，但直接套取，视觉语意明确，也就会简单生硬，少了审美的深度。而书版和书法是文字的组合方式个性化的流露，两者所体现的视觉意味既有对比又有和谐。书的版式受印刷制作和使用的限制，加上几千年的书写方式的流传，已形成一种经典的样式和文化符号，整齐划一，对称条理中蕴含着传统文化的理性之美。各种书写体式的不同、排列的变异、字体的差别在看似统一之中显现出有节奏的变化，细致中透出简练的概括。书法的笔迹则是人性化、感性化的审美特征，或行或草、或书或画，体现了书者的心灵轨迹，性格特征。去掉其中的文字语意，就是一种抽象的画迹，飘逸着极富感性的人文气息。

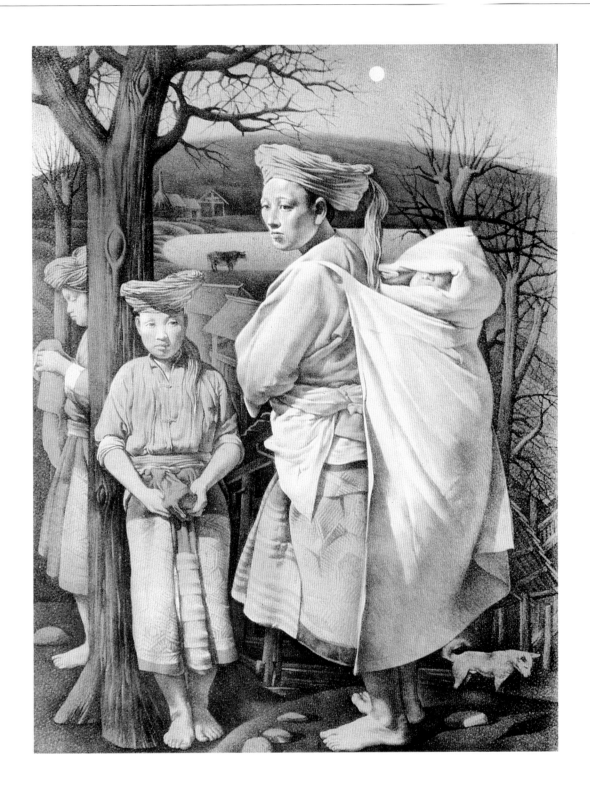

暮月　　石版　54×40cm　1993年　　　　　　　　　　　　陈九如

　　陈九如的版画作品有美的画面和丰富细腻的情感内涵，在创作时，不经反复推敲，他自己是不会认可的，只有画面确切地体现出他自己内心表达的需要，才肯进入版画制作阶段。我想他是以这样的一种方式体现着真诚。1989年他在湘西地区数月，见到了许多从未见过的景色和人物，恬淡宁和的情境打开了他情感抒发的窗口，找到了艺术创作的新源头。《暮月》所展示的生活画卷，以和蔼自然的方式流露出对人、对生命的歌颂，使人在对画面氛围审美而得到享受的同时，不知不觉被导入哲理的体悟和净化中。画面中无论是褴褓中待哺的婴儿，还是沉静如水的女人，无论是远处无限的景色，还是暮色中的圆月，都充溢着渴望和憧憬。生活原本的样子，沉静的笔调和色调、沉静的横线和竖线仿佛在轻轻地告诉我们：在我们不熟悉的地方生活着同样的人群，他们在月色中回顾白日，想象明天，共享着月光的恩赐……而此前两年，他的儿子出生了。（常　工）

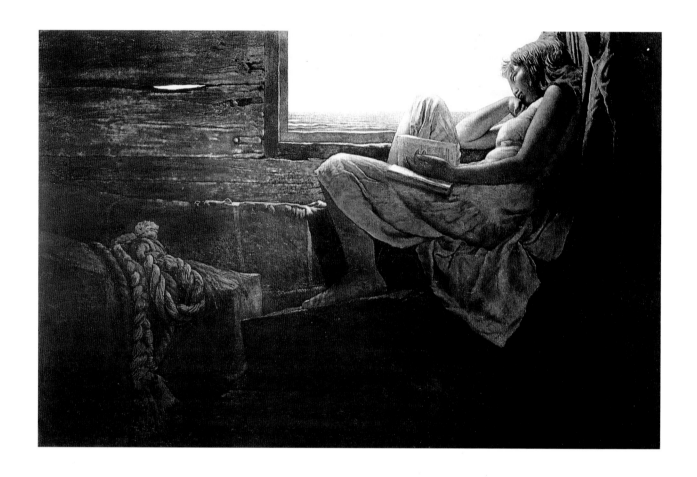

　　这是一幅精湛的铜版力作。画面表现的是一艘装满货物的老船，窗前倚坐着一位持书的少女，伴着海面落日的最后一缕余辉，陷入了深深的沉思。她在想些什么呢？是大海的奥秘？生活的困惑？抑或承载她的这艘老船的历史……

　　在表现上，作者无论对于人物、环境、光色等等，都进行了充分、尽兴的刻画。可说是极尽所详、不厌其烦，同时借此将腐蚀铜版所特有的金属材料效果，演绎得淋漓尽致。作为一幅套色版画，此画是由同一块主版分两次套印而成，由于先后所用的是相互冲突的补色叠印，故产生出如同油画般变化万千、艳丽沉着的色彩效果。尽管如此，这幅画的整体感觉却非常地单纯简洁，一切效果都高度集中，一切都在表达和诉说着一种情绪、一个东西。而这大概就是石涛所说的"一画"吧。

　　最后值得一提的是，即使是这样一幅有情节的具象画面，画家也回避了古今一些人所喜好追求的文学意味和哲学倾向，仅通过对画中一切平凡事物的诉诸情感的刻画，造就出一种如现实生活一样既丰富又浑沌的意境。在生活节奏紧张繁忙的今天，这样的画面无疑给人以清新、超脱之感，带给人以无穷之意与不尽之想。（关燕妮）

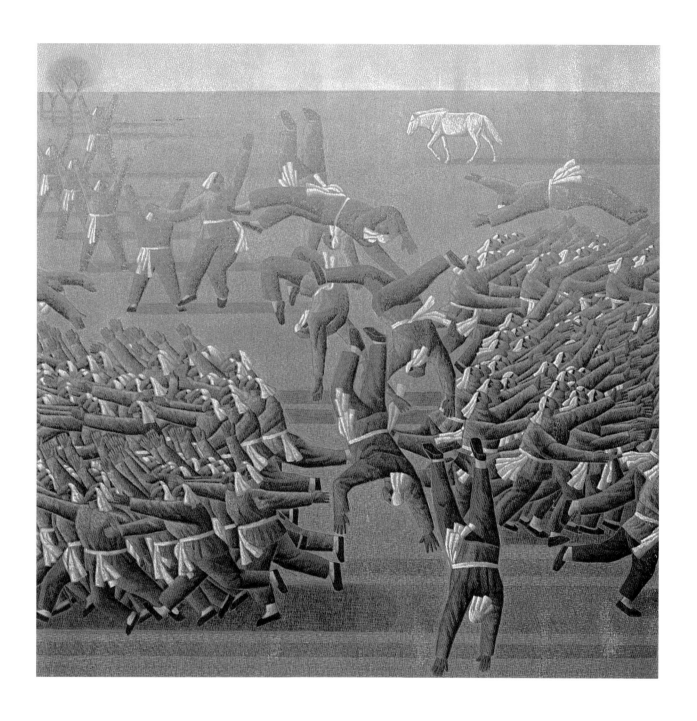

　　《平原上的舞蹈（之一）》以形式的观念来寻找内容和主题，而不是从生活经验中自然生发出的形式。作品中的人物被分成两个密集的方块，各自成相反的方向向画框外奔去，还有一些松散组合的人物成对角线从两个方阵之间穿过去。从构图上看，两个方块处于一种预设的张力关系之中，对角线上的人物则显然起了一种缓冲的作用，形成了力的起伏与节奏。欣赏者可以从画面上感受到一种力的冲击……运动的力度与舞蹈者不协调的动作共生出粗犷的、原始的再现力。（易　英）

　　《米字格系列》是直接对中国传统文化的一种反思。书法之于国人，已不单是一种书写方式，也不仅是一种艺术体系，它是中国传统文化的标志，一种东方特有的审美范畴，对中国文化传统的积累、延续，以及民族性情的养成都起过重要作用。

　　以先进的印制技艺为依托，模糊绘与印的界限，此为郑忠之所长，所以他在印制流程中对随意性、偶发性效果的追求，已近自由的境地。（齐凤阁）

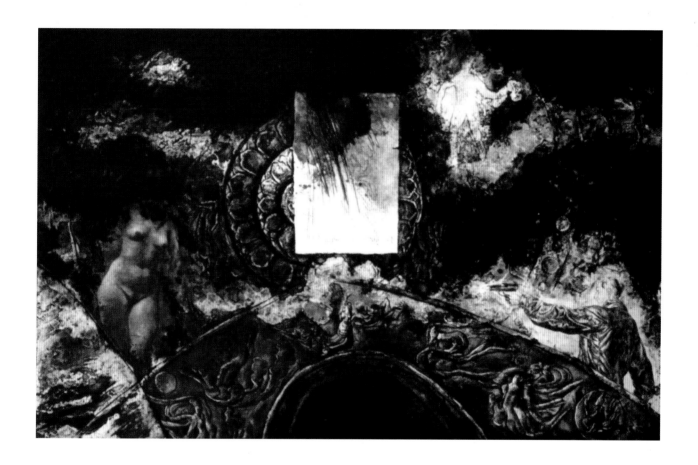

　　作品将古代石窟的门楣浮雕和藻井图样作为画面的框架，使其成为一个仰视向上的对称格局。在填空地带是代表暴力的枪击和象征生命的女人体（局部），以及制止病毒繁衍的手持杀虫器的人形游离其间。作者在铜版画处理手法上最大限度地发挥了酸腐蚀的扩张性，与由此所带来的多变和偶发性的因素，使都市社会问题与传统文化的并置与冲突，使现实与历史在主观的想象和调动潜意识的作用中达到了调和，并从中派生出象征性的文化含义。（晓　文）

过街的人们　　木版　46×37cm　1993年　　　　　　　　　　　隋　丞

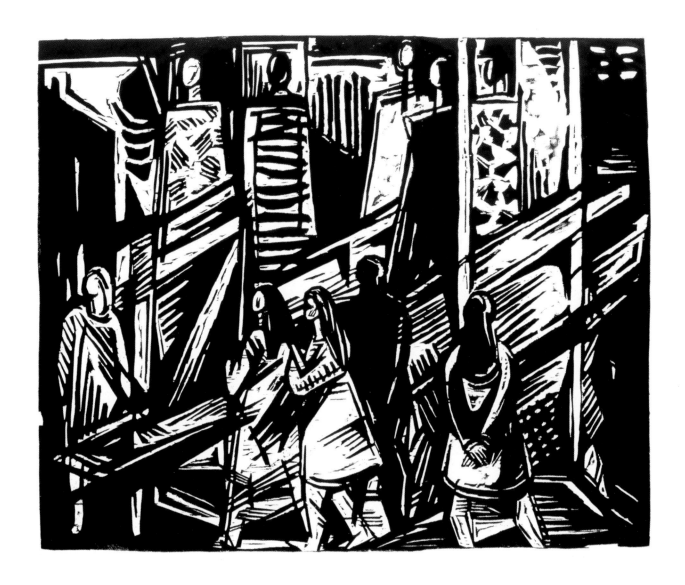

　　此画的意象产生于我熟悉的城市。都市的商业街是繁华忙乱的，人们辛勤劳作，愉快地消费，街上灯红酒绿，商场的橱窗里散发着诱人的光芒。美丽的假人模特和街上匆匆的行人也无法分清。模特是人的象征，人是模特的象征。是街上的行人向往橱窗中漂亮的假人模特，还是漂亮的假人模特梦想着人间纷杂忙乱的功利世界，一下难以说清。
　　此画的表现形式借用表现主义与立体主义的语言特征，是对水平和垂直两种维度与三维空间的思考。画面将阴刻与阳刻结合使用，突出了空间的并置与差异。机械的造型与无情感的直线强化了人与假人模特的共性特征，同时也弱化了人物的个性特征，有种象征意味，留给人们一种思考——他们在追寻什么？

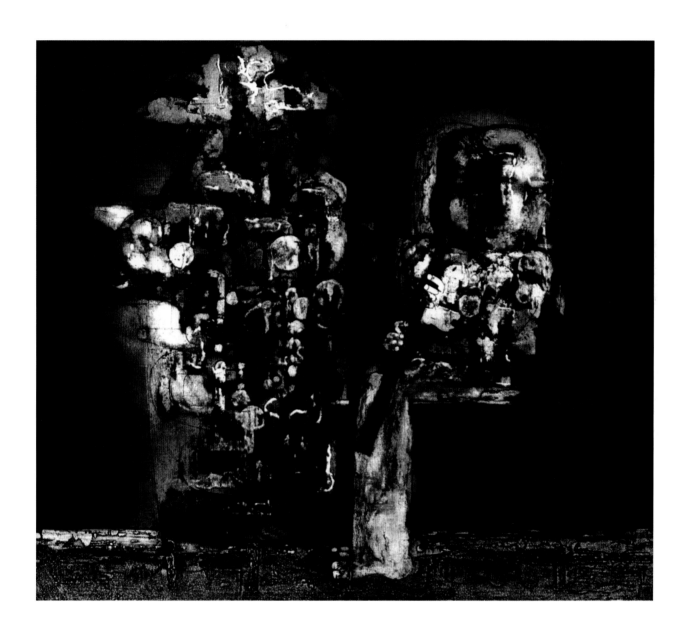

　　《变奏系列（之一）·混合体》主要表现人与自然、人与音乐的一种亲和关系。人生活在大自然中，是自然界的一分子，音乐又是人生活中不可缺少的"朋友"，它会带给人们快乐、忧伤，也会带给人们希望、遐想。热爱音乐，在音乐中找寻过去，是一种永久不变的情感……

　　在表现形式上，作者采用的是抽象的表现手法，通过较大的人物变形，把人和乐器融合在大自然中，既透出原始的美，又让音乐流动起来，给人以深刻的思考。（林　鹏）

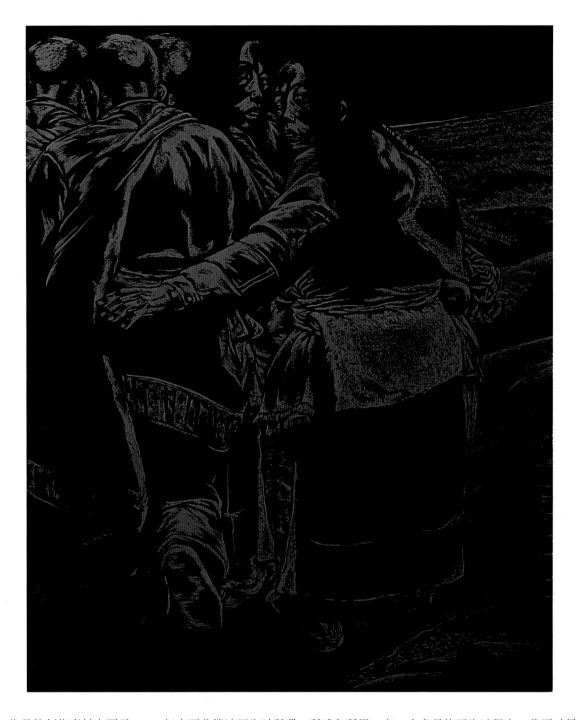

　　作品的创作素材来源于1989年去西北等地写生时所遇、所感和所思，在一个多月的写生过程中，我面对景物时的内心冲突是剧烈的。愈是走得深远，就愈是觉得这片我曾经认为神奇荒漠的土地，早已都有先贤或是其他专事绘画的远行者涉足并描绘过了。显然，猎奇是不能，恐怕也不具备本身的审美意义。尽管身在异域，我想我们应该从似乎陌生的外部世界去用心体味一种人类共通的东西，这种共通的东西应该到处都有存在。而这种东西是什么呢？是人与人之间最真诚的沟通。

　　每个人都生活在自己的精神乐园里，这里有欢乐，有呵护，也有痛苦。因为有了沟通，乐园形成联接，对各自的欢乐就有了认知和认同。画面上的这组人，在实际生活中其实就是属于一个家庭的三个人。和他们的接近，其实也是从西宁至塔尔寺的路上，但我从和他们的谈话交流和眼神会意的对流，感悟到了人和人的亲情，这种亲情即使在千里之外也一脉相承，还有他们对待崇拜的真诚如水，毫无杂念，并且至高无上。他们个人无论是形象还是灵魂都在我的内心深处扎了根。尽管我甚至不知道他们的姓名，但当我回到了内地，我常常想起他们，想起路上快乐无比的同行，由此而常常感到一种感动和慰藉。西部的这一小点挽留，恐怕才真正是属于我的，无论如何也挥不去，我有一点时间拿起笔就会画到他们，并且在作品《从南方遥想北方》中再一次地描绘了他们。

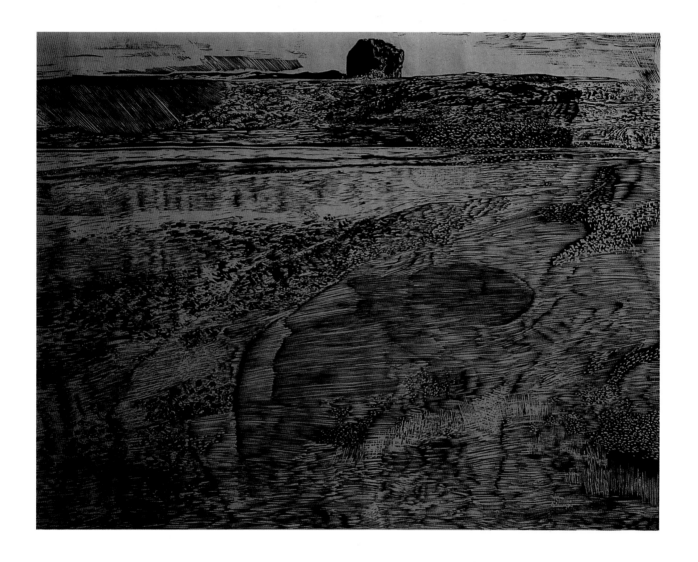

作品《大河系列》我一直持续创作了好几年，《远城》是其中第一幅，也是我创作思考的转折点，同时又是我版画语言变化的一个转折点。我一直企图能将木刻刻成灰调子，刻得轻快一点，刻得流畅一点，通透一点，甚至能刻得虚幻一点。这样做的结果，是使我的心绪和我的创作都变得格外爽朗超脱，这在过去是没有的。

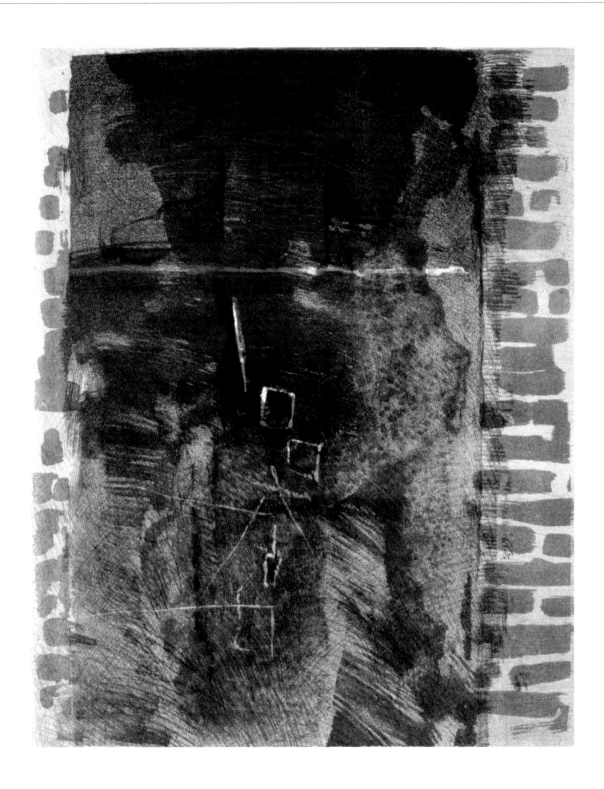

　　"墓志铭"本来是记述墓主人生平事迹的碑文。版画《墓志铭》却没有出现这种碑文，取而代之的好像是某人刻画过的某字。倘若"墓志铭"是一种文献，对研究人文文化具有重要意义，那么，当我们在众多古代遗留下来、本已残破的文物上，经常看到诸如"某某到此一游"之类的文字时，是否会感到这种行为对于后世而言，是何等荒唐可笑与无知！进而是否能产生一种悲哀？也就是一个不知尊重祖先的文化遗产且又不自重的族群将以什么来叙写自己的"墓志铭"呢？

　　显然《墓志铭》仅仅是件版画作品，它的局限是不能向读者"直观"讲述一个"诸如此类"的故事，它只能将建立在某种具体事件之上的"抽象感情"向人展开它的"视觉信息"。它的"视觉效果"只是代表作者在使用这门具体艺术方法时，所"希望"和"可能"达到的一种程度。

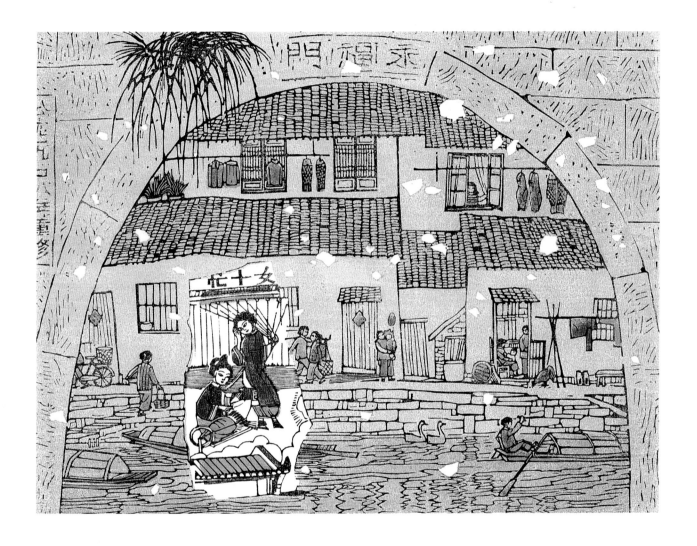

　　江南寻常的百姓家，一条长河门前流过，平常人的生活：赶集的赶集，上学的上学，一派祥和、恬静、尽享天伦之乐的农家景象。一对清代服饰的纺织女（苏州桃花坞木版年画《女十忙》之局部）把时空推向遥远，悠悠飘落的纸片又把联想带到遥远……作者有感于改革开放以来的国泰民安、繁荣昌盛，寄托了作者对南方水乡的思恋和对百姓安居乐业的永久祝福。

　　作品吸取了民间木版画的特点，采用线刻手法和单纯的红、绿色彩，画面疏密有致，色彩单纯古雅。白色的纸片看似撕贴，实际上是在版上刻意留白，不但使画面产生突破性变化，而且在浓浓的传统气氛中透露出一丝现代感。

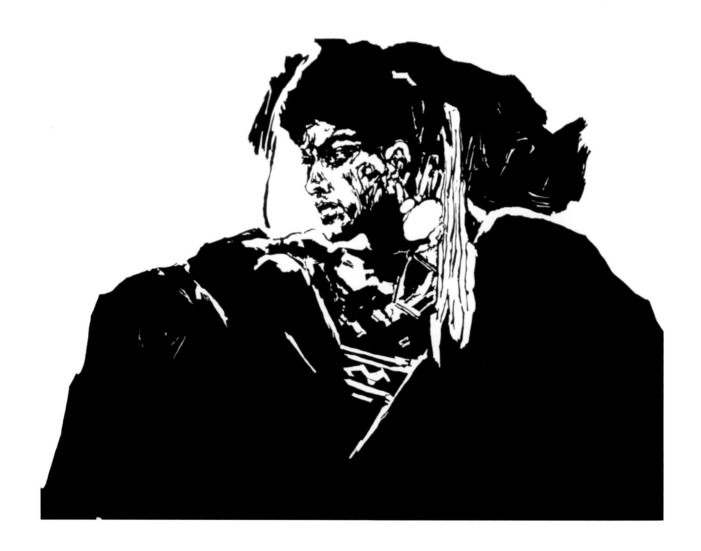

　　《凉山人》创作于1994年。20世纪50年代以前，凉山彝族人民处于落后原始的奴隶社会，刀耕火种，奴隶没有人身自由。1958年后，共产党解放了凉山，废除了奴隶制，凉山通了汽车、火车，大批彝族青年被派送到内地学习，凉山人过上了自由幸福的生活。我自己就是被送到内地学习成长的第一代彝族画家，反映凉山人新的生活是我的强烈愿望。

　　《凉山人》这幅作品是我反映新凉山的作品之一，通过这位彝族汉子的深沉、粗犷、刚毅的气质，反映出凉山人当家作主，创造新凉山、新生活的愿望。

　　画面以黑色为主，以大圆木刻刀为主，让其有山石之感，深沉、强烈、明快。

暖冬　木版　55×63cm　1994年　　　　　　　　　　　　　　　　　　李彦鹏

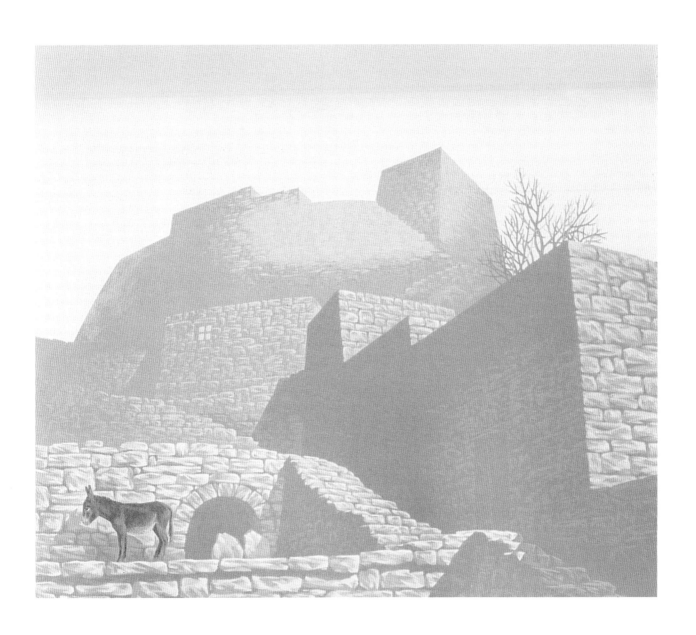

　　阳光下，宁静的小山村，一头小毛驴正在石阶上晒太阳……此作品表现了北方山区农村田园式的生活。
　　作品采用写实手法，深入细致地刻画了石屋、石阶错落有致的组合关系，并强调光感，使受阳部分与阴影部分产生对比，增强了画面的形式感，给人以视觉上的冲击。画面真实生动、亲切自然，充满了浓郁的生活气息。（燕　人）

　　车的海洋，顶天的玻璃幕墙。《招商》一下子把我们带进了一个朝气蓬勃的现代化都市里。

　　一方面，画家尽可能地发挥了丝网版画的特长——单纯、简洁、明净、强烈，色调加以提纯，线条尽量予以概括，并对景物中实有的许多细节大刀阔斧地作了删削；另一方面，画家又糅合了现代平面构成的形式因素，使版画形式"语法"增加了现代色彩。（梁　河）

　　《雷声》描写瑶族妇女劳作之中闻听惊雷的刹那，木讷中显示出纪念碑般的雕塑感，生活中平凡与神圣的乐章同时奏响。在陈九如的作品中，这幅画的抽象意味最为鲜明，因为画家抓住了阳光与乌云、无奈与镇定、崇高与卑微的强烈对比，从中发现了生活中最为感人的时刻和感受；人与自然的矛盾融和、人对自然的依存及那种不易被人察觉的诗意一面，通过刺人的光线、灼人的情感内涵和完美的表现技巧充分地向他人展示出来，令人有一种莫名的感动，从中能体会出生活中最可贵但不一定是美丽动人的人物与风景，也许只是一次晨光风动，也许就是一句言语或一个行为，抑或像这样的画面只有雷鸣与即将来临的雨和将逝的光。在这个尚且混乱的现实世界中，我们透过画面人物的神情，能看到画家对秩序和价值强烈的内心偏爱，以及对某些价值标准隐约的怀疑。（常　工）

北渚·自省的鱼　　木版　56×59cm　1994年　　　　　　　　　　　　　张广慧

　　《北渚》系列作品打破了传统木版画主次版互为承载的套印模式，通过几块平行分版在反复自由叠印的过程中编织画面图像。画面反复出现的女性形象两手交叠、双目平视，名曰："湘夫人"。裸露的身体被画面随意剪裁分割，冷静客观的体块分析，使其形象保持中性化面貌，展示这一个体既无法回到传统又不愿涉入现实的矛盾。变化微妙的蓝灰色调在叠印下产生迷离闪烁的效果，"硬边"分割加强了画面肃穆平静的气氛，理性自省，张口平置的鱼显现在疏阔、恢宏的背景中。

　　作品借用《楚辞》中的形象来表达对传统楚文化的眷恋，和自身在现代情境中对传统的观照和不断自省所产生的横亘两者之间的文化心理距离感。分割的"硬边"关系与网线"叠印"所设置的周边关系，代表了一种因分割而造成期盼的心理，暗示着在现代社会高速发展的间隙里，人不能释然的渴望古典与浪漫的怅惘情怀。（成　佩）

阿米苦呼山牧羊女　　木版　100×81cm　1994年　　　　　　　　　　　　袁庆禄

　　《阿米苦呼山牧羊女》是画家表现藏族题材作品的代表作之一。在这幅画里，画家更多地把自己的情感及观念意识注入到大自然之中，体现了自然美与人性美的一致性。在画面艺术处理上，画家注意表现出高原深处的沉寂气氛和单纯凝练的色彩感，并通过画面弥漫出一种深厚博大而又纤细的意味，进而达到了更为广阔的精神空间。一位牧羊姑娘疲惫地斜倚在荒漠旷野的草坎上小憩，与天上的片片白云，满山遍野的羊群和苍凉沉寂的大原野相互呼应，表现了一种古朴的田园景色。纯熟的刀法，丰富的灰色变化，使这幅作品具有强烈的感染力，作者的表现手法与画中意境相融合，取得了完美的审美效果。

　　《平原上的舞蹈（之二）》和组画"之一"从形式到内容有着内在的联系。这件作品以象征手法着力刻画了憨拙的舞蹈中蕴藏的原始力量，以舞蹈作为原始生命力的符号形态，表现出一种交响乐般的生命律动，并留给欣赏者以丰富的联想。

　　从形式上看，作品以开放性的构图，在方寸之中，以人物无始无终的舞蹈，从左至右将作品延伸。画面利用角刀的多版刻制与反复叠印，使色彩、刀痕丰富和厚重。

绿溪　　综合版　60×46cm　1994年　　　　　　　　　　　　　　　阎　敏

　　在赣中大地上有不少农村的村前村后都种有许多樟树，这些樟树造型千姿百态，且景观独特。村民都说樟树可以防风，可以杀菌，还可以驱邪保平安，所以樟树于老表们有着特殊的情感。樟树的生命力也特强，不少老樟树树龄达到几百年，但依然是绿叶婆娑，一片葱茏。长期以来，村民们在樟树的荫蔽下繁衍生息，安居乐业，共享天伦。

　　在《绿溪》这幅版画的创作中，樟树的表现是放在陪衬和背景的位置上，用于渲染环境，主体是绿树环抱中的这幢砖木结构的屋子。我觉得这组建筑构造丰富，由砖石墙裙、木头框架加上木板隔墙与柴房树皮屋顶等不同材质构成，很有画味。于是我在制版上尽量使用各种接近物象质感的材料，进行拼贴组合。用"写实"的手法细致入微、一砖一木地进行刻画表现，以达到非常逼真的效果。而对于背景和前景的樟树则用"写意"的手法概括地平面式表现，使它们连成一体，并和房屋主体产生对比。在背景处理上设计了几根粗线条造成动感，使背景板而不死，又能更好衬托出主体的丰富与厚重。另外在画面的构成上有意安排了一些与生活有关的内容和道具，如前景中的围栏、柴火、中景屋檐下悬挂的藤苗，近处的石凳、木桶等，以增加"人气"，可令人产生联想。在色度处理上，溪水用深绿，背景用灰绿，建筑墙面用亮灰色，比较明显地体现了画面的主次关系。

　　我版画创作的重要先决条件是"偶然"。

　　画面上的形象不是由我预先设定创造的。而是通过对象的变化来体现的。关键是必须精心选择我面对的结果。

　　我的版画看上去简洁、沉稳、富于理性，但它大多出于偶然。我把一块涂了防腐漆的铜版浸泡于强酸之中，随时随地观察铜版被腐蚀的变化，它迫使我忘掉以往所积累的经验和理论，使自己无拘束地沉迷于对象所呈现出的内涵之中。最终面对的结果，往往远离我的初衷。它无数次地令我惊叹不已。这无数次的"偶然"结果使我能够体味一种从来有过的快乐；表达极个人性的瞬间感受；产生一个个茫然无意义的灵感；诉说一段段令人难以置信的故事……

最早的版本是近乎绚丽的、彩色的鱼，接近装饰画，浅浮艳俗，恰好学院一位搞美术理论的研究生过来，捏着鼻子看它，跟我说得改：“色彩要单纯到零，意境才能平实真切，它要传达的思想是什么？”时间一长我记不全了，按他的意思一改，确实改出点意思来，我的思想也随之活跃起来。一群呆头呆脑的鱼“集体无意识”地在漆黑一片的深海中游动，游动是存活的本能，不为什么，仅仅是活着，像人一样，忙了半天，也仅仅是活着。意义是别人帮着想出来的。和人一样，鱼也喜欢一群一群地扎堆，一块去干点什么，甚至不必要更聪明的鱼去教诲引导，就一块去干了。为了什么无所谓，闲着也是闲着。人就显得虚伪了，一堆人去做一件共同的事，总要整出许多理由，上升为理论，理论再反过来指导实践，忙半天也仅仅是活着而已。《游动》的主题思想就是活着，盲目也罢，有想法也罢。

　　丝网版画的表现语言很适合颇理性的主题，它的反空间语境，使它所承载的主题意义更趋舒展明确，排除了戏剧化的、很感性的热闹场景的再现，变化的色度可以很稳定地支持主题的意义，缓慢但切实，构图有些呆板，使主题展示缺少生动的、整体性的律动。

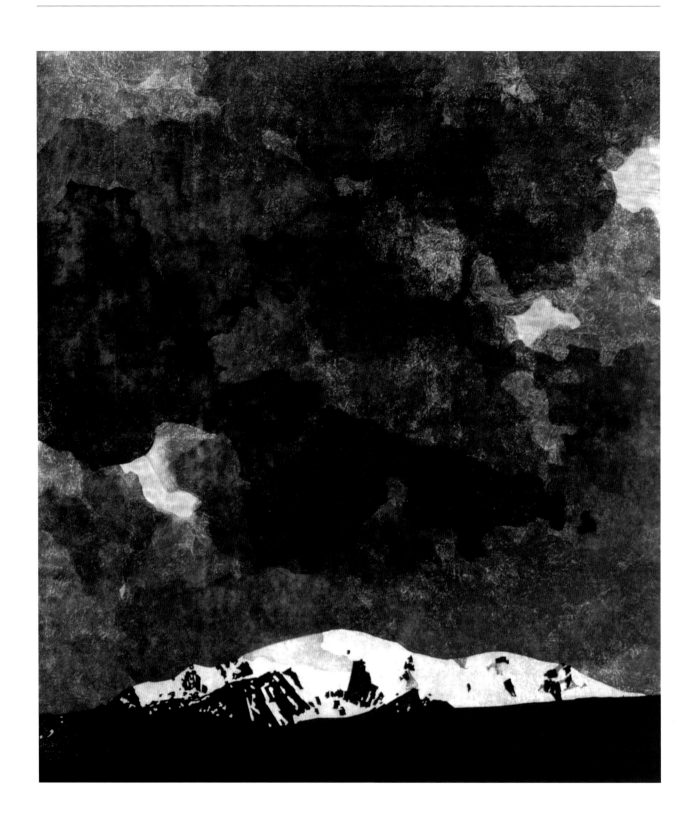

　　浓密、滚动的云占据了画面的4/5，这种构图上的出奇制胜，未成曲调先有情，反而衬托出雪山的雄伟。大写意的手法制造了大起大落、大开大合的戏剧般效果，物象冲破边框使人的视觉与精神上都产生了一种强烈的冲击力，意味着作者对自由灵动心灵的追求。（隋　丞）

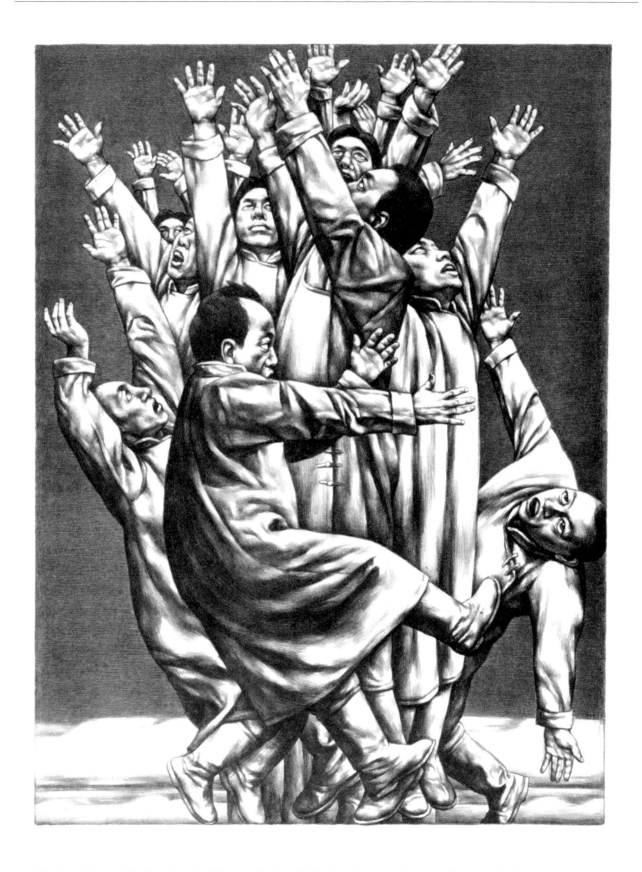

《生命之树》和《欲望之海》系列作品表现了转型期的当代社会中人们的生活状态和精神状态，我试图通过这一系列作品揭示出我对当代社会及文化问题的关注与思考。在这一时期的作品处理上，我有意逐渐淡化个人语言风格的刻意追求，而力求语言的单纯和直接性，使之更具表现力度。

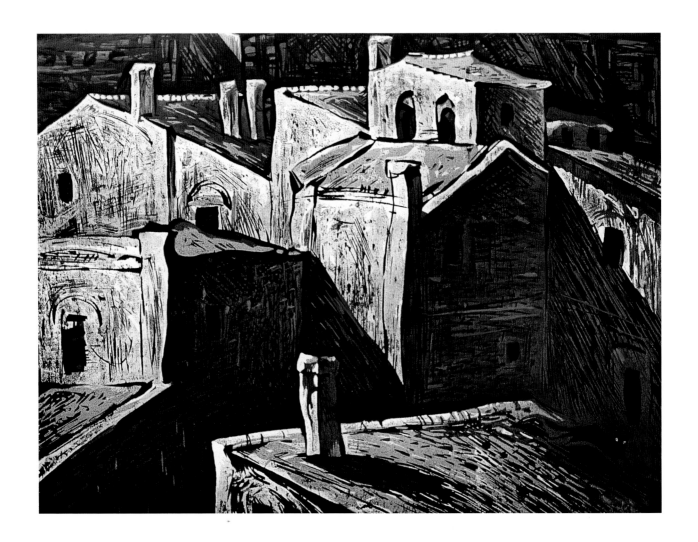

　　此画的构思来源于我日常的生活感受。现代社会，生活与工作节奏加快，导致人们很难顾及除此以外的其他事情，但如果人们离开喧嚣的人群独处时，就有可能感受到身边的寂静，察觉到周围世界细微的变化，体会出人与自然的关系，享受到片刻的轻松与安宁。此作品表达了作者对生命与自然的热爱。

　　从作品形式上看，采用写实手法，突出了光影效果，但画面却是按照主观构想来设计，运用水平、垂直与斜线的重复与平行排列，强调了画面的秩序感与视觉上的冲击力，大面积的阴影制造出一种神秘气氛，房子的静与黑猫的动形成了强烈对比，也引发了人们情感上的联想……

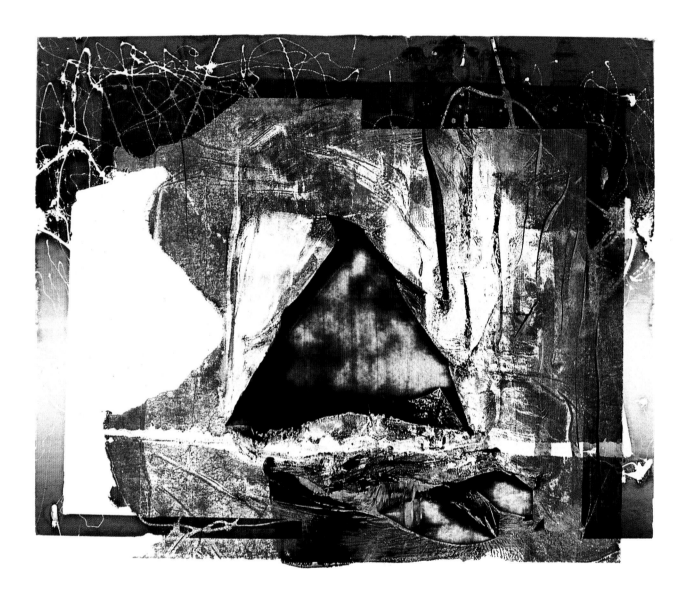

　　以中国传统艺术的"天地境界"为切入点，反观自身，是郑忠版画创作常用的一种视角。《惊蛰系列》是对中国传统时令节气的有感而发，其实是预示自我内在意志、悟性及慧眼的苏醒，是对自身生命节律与大自然同频共振的一种喜悦，是对自我创作冲动和艺术张力的寓拟。(齐凤阁)

　　这幅作品是表现鲁迅及其同时代背景的套色版画。鲁迅笔下的狂人、孔乙己、无常、祥林嫂、阿Q等组合成一个20世纪30年代的市井状态。画中的鲁迅与文化人带有淡淡的伤感情绪，使作品回到了那段文化变革、时代变迁的历史之中，并超越了历史。

　　作品中间超常的白色屋顶强化了环境及主题。画面的木质感与整体色调带有旧书卷的感受，人物造型质朴中有幽默成分。画面采用民间线刻加印套色，并采用戏剧化构图，人物造型雕塑般凝固，打破了具体时空的局限。结合木刻的特点，创造了一个典雅的历史画风格。

　　《藏经》系列作品我已制作了10年有余。在这套作品里，我展现了一部不断翻阅的旧书，每一幅单独的作品都是这部自编的《百科全书》的两面。我试图通过历史与现实并置构成的语意来对这个不断变化的世界做出某种有趣的注解。在这套作品的创作方式上，我对文化资讯的片段进行重新编程，从而增强了某种想象的空间和一种消解的力量。
　　这件作品是《藏经》系列中有关地图的一页。我对地图的兴趣由来已久，尤其是历史地图，它可以对我们"习以为常"的事物构成一种"不同寻常"的联想，同时，世界地图也是我们认识世界最直接、最经济的方式。在这件作品里，我将世界的海陆互换，企图达到调节思维的角度和观看物质世界的眼光。

　　这件作品是有关东西文化关系概念的有趣描述。作品的名称《世说新语》取自中国古代文学著作的题目，画面的左侧是对19世纪法国著名画家席里柯的名作《梅杜萨之伐》的模仿，右侧的中国古画描绘了姜太公钓鱼的情景，双方的紧张与悠闲构成了想象中的悬念。作为方位指向的"东"、"西"二字，分别置于作品的右、左两侧，而"东"、"西"二字的合并"东西"，在中文词语里则泛指事物本身。在画面的右侧，我还将皇帝的玉玺与外国公司的标志混杂在一起，使其在跨越时空的"不期而遇"中构建想象的快乐。

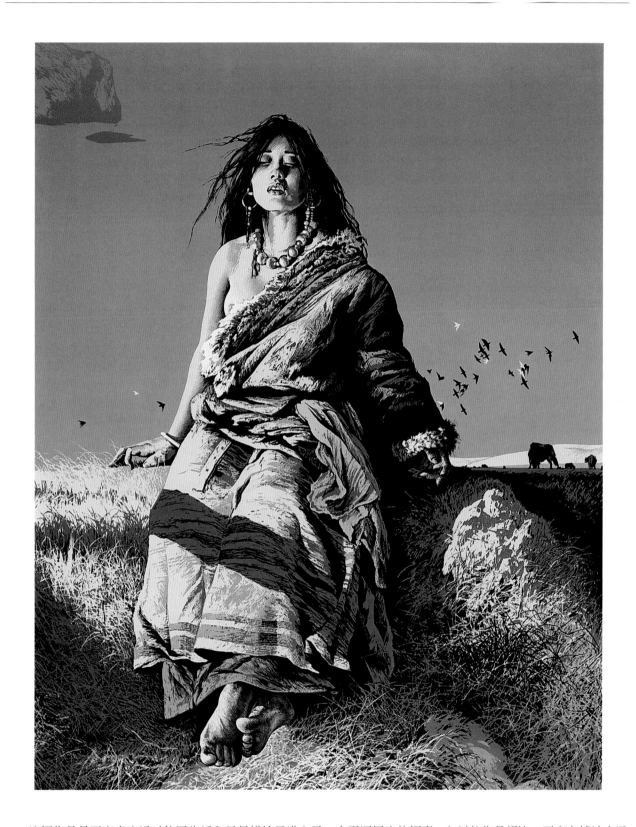

　　这幅作品是画家袁庆禄对牧区生活和风景描绘又进入了一个更深层次的探索。与以往作品相比，画家在精神内涵的传达上发生了质的飞越，通过凝寂的画面氛围和空旷的原野，衬托出了牧羊盲女丰富的内心世界，获得了一种更为本质、更为成熟的对自然和自我的理解。他通过对牧羊盲女这一特定形象符号所表达出来的对生命的歌颂，正吻合了时代对人性的呼唤，如果说前述的作品中，人道情感被附着一种朦胧的回顾的话，那么在这幅作品里人道情感则是永恒的具体再现。这幅作品采用了平视的十字架构图，强烈的侧光与灰暗的天空相对比，使画面神圣而又神秘。低飞的鸟群的飞翔声划破了沉寂空旷的原野，表现出人与自然的美妙和谐与永恒。

　　《突破》完成于20世纪90年代中期，作品共印两幅即毁版，这是其中的一幅。一张版印出的两幅作品也因各方面影响，使最后显露的视觉效果相去甚远。这一阶段，我纯粹着力于版画本体的研究，对媒材以及版画画面以外的关注，是为深入版画技术和理论建立明晰的概念，也是为艺术创作的转型提供心理和技术准备。

　　《梦之恋》主要表现大地上的爱与生，从而挖掘出生命的根基，表达对生命的赞叹和对土地的思念。《梦之恋》似一曲生生相爱的诗，似一曲苦苦相恋的歌，似一个虚假而又真实的故事。

　　作者以抽象的表现形式，从朴素的生活中找出质朴而粗犷的生命境界和情趣，敏锐地发现了异彩纷呈的生命本色，天然地雕刻出人类在自然中的生命原态。（琳　琳）

　　版画是专业性极强的艺术门类，材料与制作的特殊性往往要求艺术家在创作过程中考虑到更多的"非艺术"因素。比较明显的例子，就是制作套色版画时必须强调的分版以及随之而来的拷贝、上版等纯手工劳作。虽然从"事理合一"的角度出发，这些"非艺术"因素也可以带有"艺术"的意味，但或多或少的，它们分散了艺术家创作心态的专一却是一个不争的事实。有时，这些因素甚至会给版画家带来无法回避的心理障碍。

　　《通幽》制作于1996年，是作者经过了10余年的版画学习和研究后，有感于版画的"先天不足"而进行的一次尝试性突破。从构思到制作，作者的目的都在于突破版画的既定局限而寻求一种自由的创作心境。整个制作过程只使用一块金属版，前后经过10次左右的套版，每次制版以后即行印刷，紧接着的工作是从下次所用图形的确定到印刷时颜色的选择，都根据前次印刷而成的效果及时调整，具有较强的偶发性和随意性，强调的是当下感受的直接呈现。

　　以上文字是创作《通幽》一画的相关背景资料，至于作品中最终传达出的所谓"意境"，倒并不是作者当时关注的重点所在。

　　在我近50张的城市系列作品中，主要表现的是我对当代社会人的生存状态及心理状态的一种思考，客观地体现了在变革中人们混乱、矛盾、困惑的一面，同时也浓缩了社会主要方面。画面主要以大量的人为对象，对我所看到的感兴趣的事物进行描绘和改编，就像导演一样在精心地安排每一个镜头、每一个角色，向观众展现我眼中的社会，同时每一幅作品的题目都具有双重含义，以更加强化周边环境的两面性和矛盾性。

　　此画正是这样的一种表达，之所以命名为《朝北的楼房》，一方面，中国的楼房普遍有一个特点，朝北即朝阴，没有阳光的照射，同时也想通过画面传达人的另外一种心境。画面处理成夜晚，是为了与人们在忙碌的白天的状态形成鲜明对比，这是我所要传达的人的两面性，同时也是社会的两面性。

　　整套作品的表现方法为石版套色，少则三四个版，多则十几个版，因为在中国做大量套色石版的艺术家非常少，所以我想在这方面有所突破。目前已基本上达到了我所追求的目的，使技术能很好地为我所用。

　　《高原之母》是李焕民1996年创作的黑白木刻。作品刻画了一位藏族老人坐在高原的阳光下，用摇经的方式与大自然进行神交的情景。她感谢善神的恩惠，诉说着与恶魔抗争的故事。《高原之母》把生活在雪域高原上伟大民族的坚毅、慈祥及特有的精神状态表现得淋漓尽致，主人公像喜马拉雅山一样巍峨、凝重。画面人物外轮廓单纯、稳定，刀法功力深厚，同时将构图、造型、刀法减到最低限度，从而完成将有限向无限的转化。

　　1997年5月份《美术观察》发表齐凤阁评论文章，题为《"神交"境地的寻悟》。文章说："《高原之母》中藏族老人那沉静肃穆的表情、虔诚向善的心态，表现出对神圣崇高的向往，对佛国人生的思索。其迷蒙的表情含蓄深沉，在审美观照之中，也令观众与其产生心灵的晤对和精神交汇，从而进入冥想的境界……而《高原之母》进一步弱化形象的塑造性，扩大其精神的张力，已不再实现类型人物的具体性格，而是表达一种超拔的情景，一种执著、恒久、笃实的信仰。当然，李焕民的版画并不以理性追求见长，也不故作现代地寻求超常意味，他力图多维度、更本质地揭示藏民的精神世界……"

　　从语言层面上看，李焕民极重形式探索，每幅作品都惨淡经营，从不草率，他更多地在中西传统审美规范和语言资源中升华再造，包括汲取姊妹艺术的养料。其创作手法丰富而无固定模式，有的细腻，有的粗犷，反差很大，其作品的画面机制在有序中求无序、均衡中求变化……在创作中注重时代特征，但又不趋时尚，注重生活积累又不浮于生活表层，以内在性格的刻画与精神世界的探求，表现出一种深沉的品格与厚重的历史感。

乌珠穆沁的傍晚　　木版　61×64.5cm　1996年　　　　　　　　　　　　邵春光　欧广瑞

　　邵春光、欧广瑞的作品注重气度与史诗感，它采用夸张的造型使草原牧民的粗犷强悍但又如土地般沉着、质朴的气质特征表露得更为直观。团块式的造型意趣和含蓄醇厚的色彩氛围，以及绝版套色木刻特有的斑驳浑厚的肌理效果，使这幅作品充满了如岩石般雄健、坚实又饱含张力的遒劲之气。作者虽然对海外的艺术手法有所借鉴，但对"借"与"用"的关系的把握却十分妥帖，绝无斧凿之痕，这也从一个侧面显示出今日中国版画家面对海外来风的态度在几经碰撞中正日趋成熟且富有自信。（张远帆）

　　《收获》是陈九如印制时间最长的一件作品，恐怕是想补偿某种愿望，仅是云彩的描绘就花费了大量时间。强烈的气氛渲染和色彩感对意境的有力烘托是这幅画的特色。画家将翻滚的浓云刻画得逼真生动，一层层云彩由远及近，令人心悸，仿佛置身于暴雨将至的旷野；运用高超的艺术手法将收割的妇女安排在云下的突出位置，着意表现这种双重的紧迫感：一边是风雨将至，一边是收获的关头，这种对冲突的驾驭无疑加重了观赏者的心理感受。有时人们更多地想起城市中在浓云催促下奔骑的车流，这种差别与相近被画家不露声色地点出，却给人以深刻印象。画家偏爱经典的版画语言，精湛的石版套色技法使色彩的造型和表现作用充分地发挥，体现出画家在艺术表现上不凡的能力与修养。（常　工）

　　以荷为题而进行创作的作品共有 16 幅。作者将具有象征意义的自然界的水生草本植物——荷转化为其意识深层的花朵，使其作品中的荷成为一个审美的载体，一个象征的符号，表现了作者所希冀的高洁无尘、光明磊落的精神世界。

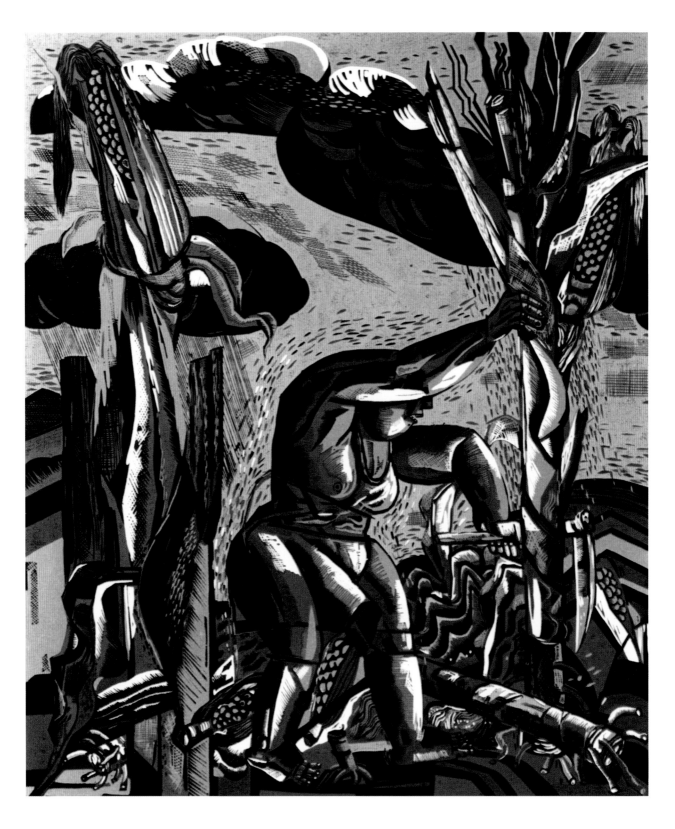

　　劳作，是人类基本的生存形态方式。版画《黑云·秋作》的表现意蕴是用北方妇女秋日劳作这一符号化的形象语境来表达人的生存形态方式。北方妇女所特有的粗壮四肢与夸张后的玉米形态，在诠释北方独有的地域文化的同时，揭示了人类生存的艰辛。

　　从形式上看，《黑云·秋作》运用不同面积的对比，点、线、面的交错，冷、暖色彩的协调并置，以及黑云所给予的深奥意蕴，都给人以不可抵御的视觉撞击力和内在感染力。（子　禾）

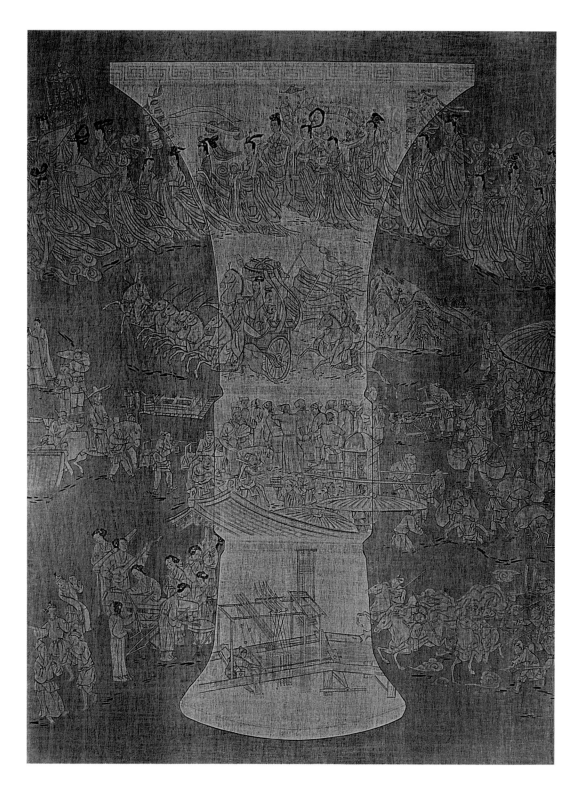

　　此件作品画面的构成，借鉴了考古学中器物纹饰展开图的形式，使人在一瞥之下便油然而生一种盎然古意。当我们的眼睛渐渐适应了画面的幽暗，又会发现那些原应是器物纹饰的图样内容包罗万千：织造、征战、行旅、商贩、演艺、王公出行、仙乐行列……总而言之，是对漫长而又内容丰富的文化历史用图像进行概括和集中的表现。同时，又以幽暗的画面色调和精致的雕刻印制，将作者自己对传统文化精髓的无限眷恋、追思、膜拜之情跃然展现在我们面前。这是一件带有浓郁的怀古思情的作品，作者在谋篇、造型、设色、奏刀、施印等环节上都十分谨慎而着力，从而使作品的整体面貌和内涵精神，与那一大段文化历史传统在多数文化人，尤其是美术人心目中的印象达到了相当准确的重合。作者最终以工艺与表现的高度融洽以及作品高雅的审美品格征服和感染了观者。（远　帆）

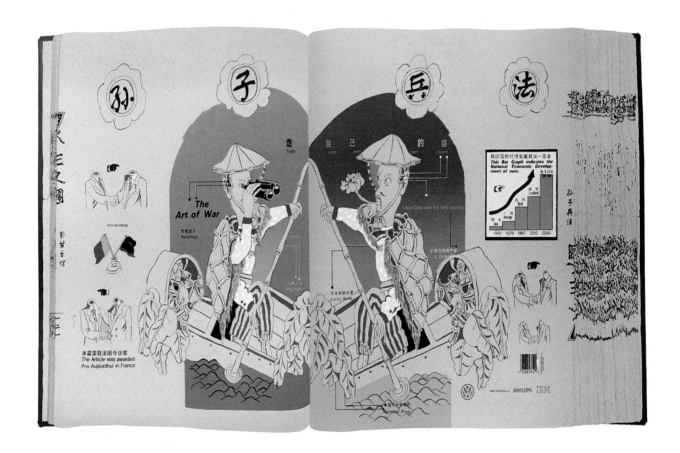

　　《孙子兵法》是一部有关谋略的中国古代军事著作。在我的这件作品里，那位撑船的老人是我想象中的孙子。我将其形象与当代的情境混杂在一起，如作品里夹杂着经济增长表、商务会谈合影和许多名牌公司的广告，我试图体现当代社会里人们面对世界的方式与策略。

　　看钟曦的综合版画激发着我们的审美领悟。整个块面，有皴擦的效果，各种方向、不同向度、或长或短、或急或缓，但在不同的方向感之中，又有着墨的深度效果，浓干湿燥、枯润互补，在不同的印痕中，有着强烈的时间带和运动的空间带；另一方面，在他的这幅版画中，智慧而又有效地把书法的各种笔法转换为他的版画视觉语言。他的画面洋溢着那种稚拙而悠远的韵致，多种墨色形态组成的运动节律，加上几条硬性的符号，诸如箭头和十字形，既打破了时空隔阂，把洪荒远古与当今的生活韵致直接勾连，又把时间的绵延无限与"生生不已"的书法哲理陈述得淋漓尽致。

　　钟曦的版画是把时间性的书法转化成了多向性、空间性的视觉韵律。（马钦忠）

　　生肖在民间大众中普遍应用和广为流传，在中国传统文化的天平上，它是理想与现实之间的砝码，调节和平衡着人类的精神和心灵，并以它纯美的力量，构筑着劳动人民的理想世界。

　　象征和浪漫情调成为《生肖》的创作基调，同时营造了一个个不同空间框架的图形，人物、动物、植物以及各种生命共处于这非自然的构成图形中，各种生命和谐统一的主题和朴素的宇宙意识，则是这套画所要呈现的。老鼠嫁女，在形式上，力图在平稳的构图中，用黑与白、红与绿、黄与紫、橙与蓝等强烈的对比色塑造块面结构，使各种色彩在块面对比中呈现出既醒目又和谐的效果，画中人物和老鼠共处于美丽的构成中，着意于装饰手法的运用，花中有物，物中有花，洋溢着十足的乡土气息和人情味。

　　此画把时间上的、概念上的错位和重叠，与把古、今的生命内涵融会在同一画面之中，采用线与面来处理画面的交错和重合，以求达到时空的跨越。明代的古籍插图若隐若现，深闺淑女的窈窕身姿在画面上代表旧年代的生活缩影，它与江南老房子组合成为画面的主体，加上线装书的格式，好像"翻"开了历史的一页。谈古的前提是寓意论今。传统与现代、历史与现实，我用现代常见的箭头标出"透视"与"观察"之用意；画面有明有暗，时空有前有后，生活如圆缺阴晴之月，人生有顺畅、磨难之遇，其中苦乐都可聊以遥望古人之憾来自慰，体验做今人之优越，这便可以以古人为镜子，观照时代的变迁，寻找生活的真谛，寄心于时代。

　　基于《谈古论今》的手法，把当今最具代表现代的通讯工具置于江南老房子前，结果提供了一个虚幻，然而又似真实的场景，不仅缩小了博大的空间，也通过电信进入时间隧道，与古人对话，畅想未来。这种想象的空间是主观的，在视觉中是难以求得平衡的，也正是这种虚幻与真实相间造成的不协调，求得了一种对生存状态进行历史的和超越生活经验的联想，以求得传统文化与现代文明的协调和平衡。

　　有一个故事说：古代，在塔克拉玛干大沙漠里，有一座富丽堂皇的城堡，周围全是清澈的河水和茂密的田园，曾几何时，田园变荒沙。位于塔里木盆地中心的塔克拉玛干大沙漠（面积仅次于非洲大陆的撒哈拉沙漠），是面积约三个浙江省大的流动沙漠群。

　　从艺术创作的角度表现"丝绸之路"，对当代美术家来说，是一个有兴趣的课题，这条道路有多长？在哪里？存在了多少年？在历史上的作用和贡献是什么？它的现状又如何？像研究欧洲铜版画发展历史那样，我曾怀着极大的兴趣，在新疆生活和工作了15年。1997年完成的这幅作品，正是根据自身对"丝绸之路"的体验而创作的。

　　也许，有一天，我们会突然意识到自己的生活已经陷入一种固定的模式，变成熟悉的流程，或者说，已经仅仅成为习惯。曾经感喟的一切都无法激起任何感觉，好奇心消失殆尽，心灵在衰老、退化、平庸，灵魂深处的某种需求已经慢慢被淡忘。

　　《有序的无意识状态》就是试图通过具有象征性的场景，表达对某种生存状态的质疑，对生命本质意义的探求。在昏黄的、孤独的光线中，时间不间断、永恒地行进，销蚀了生命中宝贵的活力，模糊了事物的本来面目。画中人物以定型的、无意识的姿势呈现一种惯性的状态，而镜子中反映出的是昨天的影子，今天的写照，也是明天的预演。作者掀开了现实帷幕的一角，以期观者后退几步，在惊悚之余，重新审视存在的意义。（邓　伟）

就这幅画而言，实在没有什么好说的，因为观者一看就懂，创作起因是为了纪念我的一只死掉的小鸟。

我从小就喜欢鸟，或许它们更接近自由的天性的缘故吧。直到今天，我的窗外总有一个不嫌麻烦的朋友所养的两三百只鸽子栖息着，"咕咕"声伴随着我的黎明，我的梦乡，在它们快乐的生活中，我开始了一天的画作、写作、聊天。

这幅画完成后，只有一个5岁的孩子提出他的看法，这些鸟太丑，没有他画的好看。的确这些鸟丑了点，但我知道，自然界的一切不是为了好看而存在的，风吹雨打，沧桑变化，将生存摆在第一位时，没有什么东西还能讲求好看了。在这一点上，这些鸟与人类的想法不太一样。

我喜欢这张画有两个原因：其一，这是我的第一张PS版版画；其二，在我学习版画创作整10年的时候，它帮助我获得两个奖。不是别的，它使我重新找回了从事版画劳动的信心，仅此而已。

每天五分钟　　石版　39.5×45.5cm　1997年　　　　　　　　　　　　　　李　帆

　　当健美操在 20 世纪 90 年代初刚刚出现的时候，它给我一种感觉：不是很美。于是我想通过石版这种特殊的语言来表现我对这种新兴的运动的看法。为此我还专门去了一趟健身房，畸形的动作，各式各样的服装，使我越发对这些抱着各种目的去锻炼的人们产生了兴趣。在现今的社会，许多形式在中国一登陆都有些变形，让人觉得不舒服。冷静下来旁观，你会发现社会中的许多现象让你觉得茫然，且有很多的不明白、不知道。这是我作品系列中的一幅，也是社会中的一个简单现象，但这种可笑的事情会进入我们生活的每一个角落，只要你去感受。

　　在形式上，我选择了中国的散点透视，以使观者能看清前后的人的表情和动作，从而产生对事物、对现象的一种共鸣。

　　在现代社会的进程中，如果人们追问文明的演变，又有谁能保证今天好于过去，明天好于今天呢？在人文精神失落的今天，我们漂浮的灵魂走向何处？在多元的进程秩序里，人和人的结构在变化，伴随着千人如一的面孔，我喜欢独自轻轻回眸，寻觅那遥远的初衷，以实现一种内省的精神道遥。作品中无限复数而变异的马群和逆向飞翔的折纸飞行物隐喻了这种感悟的物化程式。搓揉而成的笔触构成了石版单纯的语汇，压扁的造型和密集繁复的物象，有序组织构架形成了作品的基本图式。

　　《胡同里的蓝色自行车》是我的《胡同系列》组画中的一幅。

　　在这套组画里，我采取具象的手法和象征语言的符号，描绘了在老北京胡同里发生的现象。这套组画一律采用灰暗色调，给人以沉闷的感觉，它强迫观众去思索。面对北京厚重的历史文化以及几经变迁的时代和都市日渐狭窄的空间，我力求通过画中描绘的文化现象，呼唤人们更多的回忆与更深刻的思考，并珍惜一切具有文化和历史价值的物质。在《胡同里的蓝色自行车》这幅作品中：一个无头近似西方怪诞神父的形象；一张似漂浮的云的旧报纸；一辆蓝色的自行车与儿童自行车；古老文明的城墙被亵渎——贴着所谓医治性病的小广告，看似毫无一点联系的东西放在一个画面里，出现在北京普通平民生活的场景里，人们共同感受古老文明与外来文化的冲击。画面旨在告诫人们不要目光短浅，只顾眼前的利益，而应加深对过去、现在与未来的反思。

风尘　　木版　60×75cm　1997年　　　　　　　　　　　　　　　　　　　张晓春

　　在边疆民俗生活中，生命存在于宗教的信仰与自然的崇拜中。在画面上，男人和女人被分割开来，出家的人自信地骑马远行，俗家的妇女则在探寻着各自的生活。一种是英雄式的梦想，一种是原始生命的追寻：它们的交织形成了傣族文化独特的风格。在意象中，男人似一阵风，女人则是风扬起的尘。

　　具象世界是我创作和梦幻的源泉，我在现实中选择我所钟情的"形象"，植入我的平面空间，光影的凝固形成肌理，戏剧因素让人物在版上对话，具象中传达着某种非现实的意念。我用理性去感悟人生、从事绘画。

　　阴冷的色调，凝重的版面，渲染出强烈的历史沧桑感。每一座门楼都在诉说着曾经的荣耀与悲哀、欢乐与痛苦。优雅闲适的生活同精湛、华美的建筑艺术一起沦为永难再续的神话。忧郁和感伤流淌在画面上，宛如一曲关于老房子的挽歌长久萦绕。在这组《最后的纪念》系列作品中，周吉荣以写实的绘画语言，通过独特的照相写实手法，将深远的人文精神与通俗的大众文化趣味融合起来，重现了现实主义的艺术魅力。（冷　林）

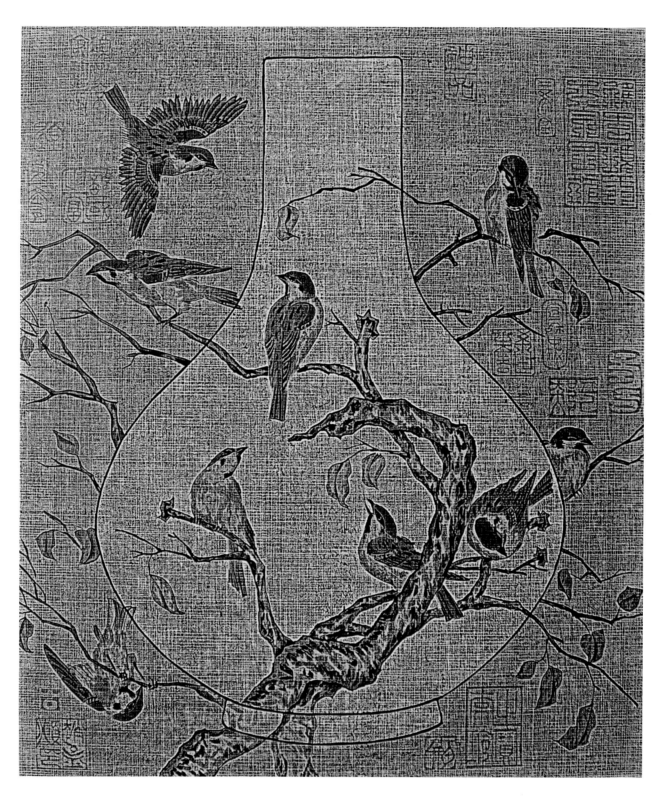

　　此件作品是作者《古瓶系列》作品中的第9件。整套系列以中国古代瓷器"花瓶"——这一高度浓缩了中国文化的形象为主线，摘取了若干中国古代绘画中的造型或片断加以重组，较深刻地反映出作者作为当代艺术家对于中国传统文化的眷恋和思考。《知秋图》以北宋崔白的《寒雀图》为基础加以重新演绎，从而产生出一种具有现代意味的审美视角与情趣。画中的树枝从瓶外长到瓶内，又从瓶内穿透或延伸到瓶外；图中的麻雀有的躲在瓶后入睡，有的正在瓶中"叽喳"地叫着迎接伙伴；画面周围隐约盖满古代鉴赏家的印鉴，其中也混杂着画家自己的篆印……这种时空错位、亦真亦幻、似古似今的意境，使观者既置身于其中，又置身于其外，生出一种现代人对中国古代文化的追忆与膜拜的深深情感与思绪。（阿　品）

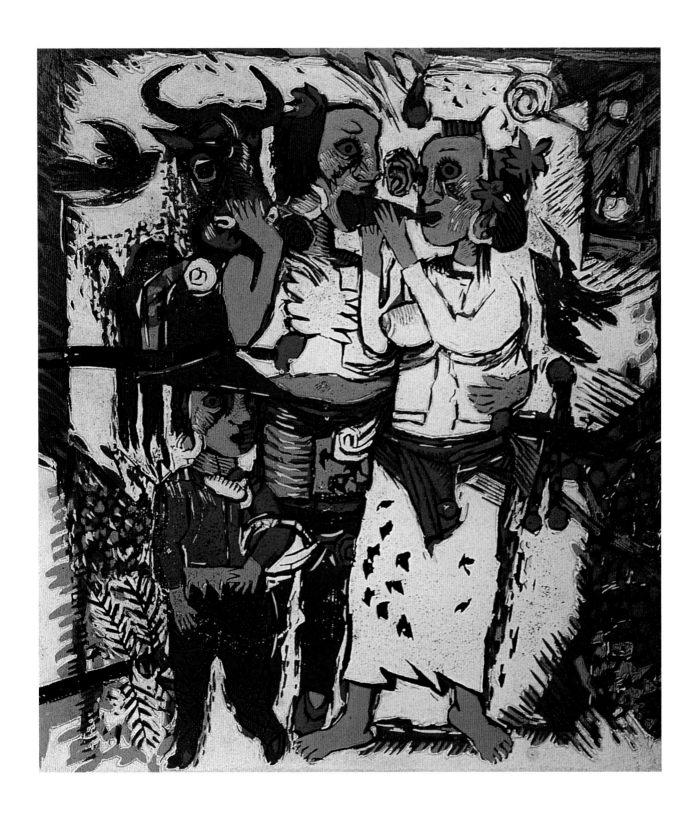

　　绝版木刻是油印套色木刻的一种，它是将一幅画所有的色版都集中在一块板上完成，采用边刻边印，逐版递减的创作技法。此作充分体现了绝版木刻独特的创作技法。以其自由的表现主义精神，真切地展示了西双版纳热带风俗，画面点、色、线的构成处理以作者主观的需要来表现。（思　茅）

　　这个健壮北方男人的身份虽然令我们无法确认，但充满生命的躯体肯定与强大的自然有关。而铜版画特有的寒冷黑色，使主体形象如墓碑般冷峻，并使整个画面处处飘荡着空落落的回音。强化了的一种不存在的鸟样动物，对现实世界进行了超越的探索，使这个本来还算明确的画面变得不真实，从而获得意味深长的寓言般效果，好像有意识地建构的一个现代神话，叙述出一种虚无、抽象的所在和一个幻影，并以此来强调充满不确定性的人生中荒诞的力量，同时这种结局所流露出来的无边落寞，悲怆萦怀使主体形象成为一个符号，进而代表了人类灵魂饱受的磨难。在充满喧嚣与混乱的世纪末里，再一次为人性的流离失所，和面对自然心灵上的抑郁抹上浓重的一笔，从冷静的私人叙事背后可以看出对于民族生存状态与文化心态思考的心绪。

　　宝中的作品总能让人看出历史的悲怆感与北方大地承载的沉重感，正是这种传统人文关怀理念的支撑，奇诡的人物与可触摸的心灵交织成这幅作品的主要构架，并产生出闪烁不定的令人悚然的奇特性。（刘天舒）

　　《初晴》取材于古老的赣中小镇，这些让人熟悉，让人亲切，让人遐想的小镇常常引发我创作上的冲动。由别具风格的砖木结构的民居、斑驳的风火墙、街边供人乘凉歇脚的风雨廊、简洁的石桥、蜿蜒前伸的石板路、朴实简陋的手推车、低矮的木门常让我流连忘返，自赏自醉。那里有我的童年，以及我儿时的梦和许许多多关于我的故事。似乎画中那每一处地方都留下我追逐嬉闹的痕迹，每一扇门窗里都透出我知道或不知道的闲言逸事。这种让人难以忘却的记忆，难以割舍的乡情常令我从不同的时间、环境和不同的视角去回味、去表现。

　　故乡的深秋有时很多雨，雨不大，但要下很多天，给乡民出门劳作和村童上学带来许多不便，当人们被绵绵的秋雨下得烦闷、麻木和无可奈何的时候，突然有一天人们醒来看到阳光已穿过灰云，给斑驳的墙面上投下一片暖色的时候，心底里会冒出一股适意的清新和愉快。这件作品试图表现的就是雨后初晴在特定环境下的特别心情和感受。

　　在表现手法上我运用综合材料拼贴制版，以木片做屋柱、框架、门窗等，符合物象本身的材质要求；用特制的皱纹纸剪成物象所需要的形状做成墙裙、路面、石桥等；利用丙烯颜色可堆积、露笔触的特点，表现民居墙面达到斑驳厚重的效果；以木纹清晰的夹板做天空；灯芯绒布经硬化处理剪贴做成屋顶造成瓦片效果；前景干草直接用采集的细草晾干制版，各种不同肌理材料的综合运用，使画面语言丰富、细致准确。设色时以暖色作为画面基调，先浅后深，天空颜色简洁平涂，以衬托主体的丰富凝重。上色擦版时耐心谨慎，使之该亮的地方亮起来，该深的地方深下去，在版上达到期待的效果后，按照凹版画的印制方法，用铜版机压印而成。

老屋（之四）·炮竹　　木版水印　75×54cm　1997年　　　　　　　　　　　　　　黄启明

　　该作品为系列组画之一，创作基于作者对湘西生活的一个片断的印象。那里的木楼有依山傍水而建的习俗，中正、廊大而又浪漫，眼前每每出现湘西老屋，便有一种对远古思念的情怀，于是意寓年节，印成记忆。

　　画面以红、黑两色作为表达情感的主要语素，使古老与生气在对立之中获得统一。木楼全以黑色印成，色彩和造型突出一种中正、静穆的感受，并且努力通过墨色的变化，表达出丰富而朦胧的视觉印象，人物的安排也主要以长者与孩童的形象来凸现宁静之中的生意。寓动于静、寓实于虚，作者试图在这种对立统一的语境中表达朦胧而深远的一段情思。（清　明）

这幅作品作于 1997 年。作品着力表现的是作者对于版画 "复数性" 这一特征的理解。并从本体语言出发，指出作品形式的重要性。现在看来，这一阶段的语言研究，对于作者本人的今后发展，起到了至关重要的作用。

　　康剑飞的木版画以新奇、单纯、鲜明的形式语言，深刻表达了他对人生与精神内涵的追求与理解。他的作品极巧妙地将当代人的意识融入木版之中，质朴而含蓄。在创作木版画的整个过程中他将木版刻刀、中国宣纸以及刻制印刷、托裱等过程作为表达思想的切入点，并将其互补、紧密的组合成一体，从而形成了清新强烈而充满生命活力的木版造型语言，令人难忘。（吴长江）

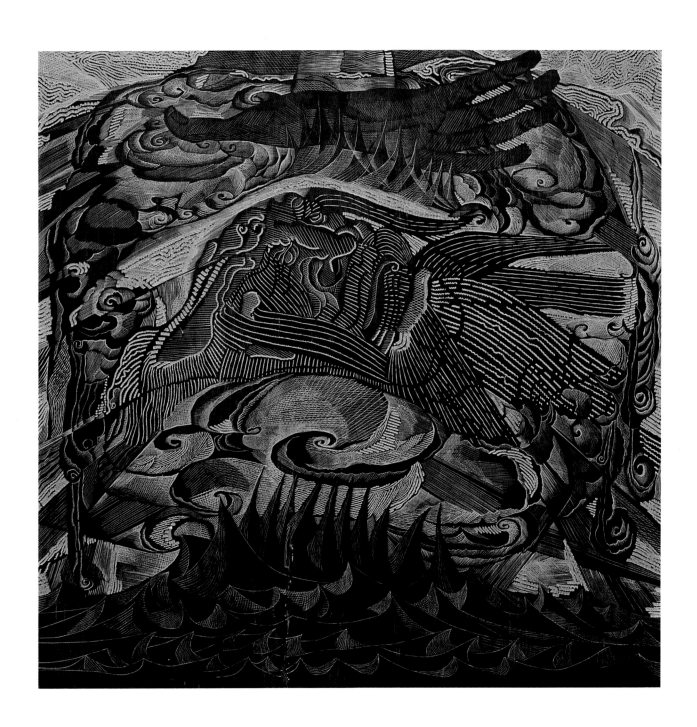

　　在人类科技高度发达的今天，重温几千年前中国哲人创造的天人合一、人与自然和谐的理念，和中国人的勤劳、善良、智慧、勇敢的品质，使人备受心灵震撼。此作品用象征的图式和具象的头像、云和水的符号，以夸张的手法、快刀直线和钝刀翻转，使整个构图由深灰色构成深远意境的神秘视觉空间，以及云彩的急速运动感和江水上下翻腾的怒涛声，让人在作品前止步、内省和思考。

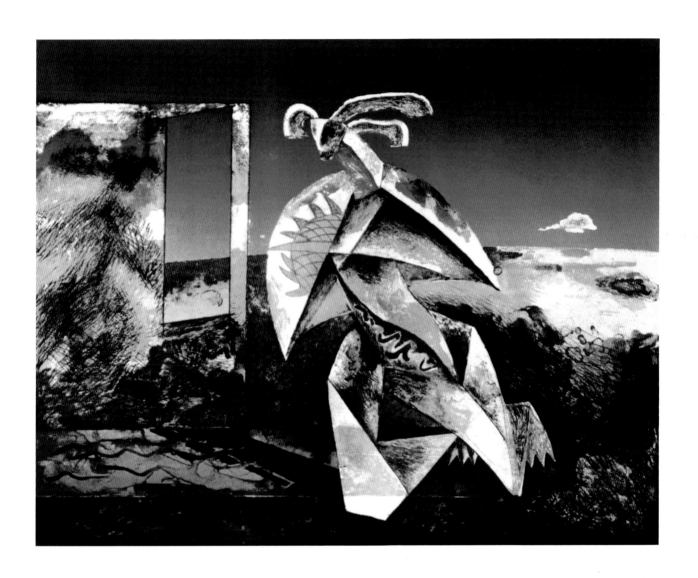

　　《朝日》是作者一系列人体变形作品中最为优秀的一张，作品一改作者原有的朴实、浑厚的风格，处处呈现出瑰奇、怪异的特色。不论是在造型上和用色上，还是在石版语言上，都构成了无拘无束的自由浪漫的气质，同时在原有的理性味过浓的方式中找到了更灵活、更有生气、更流畅的处理画面的办法与更大胆、更新的语言。

　　羊首人身的主体形象作为带有象征意味的纪念碑牢固地矗立在画面中央。作者为了想要吸引观者，让观者如实地获得印象，将光线作了一番改动，精心地对准焦点，把主体形象压暗或提亮，每一处都使用暗喻，而每处暗喻都辅之以石版独有的语言使之形象化，这结果就使整个画面成为装饰舞台的背景。尖锐的细线同时浮现其上，使之更具戏剧性，纯净的蓝色背景与小面积的玫瑰红色相互跳跃掩映。这里作者再一次斩伐了整个画面的冗言赘词，还原了基本枝干上的清爽面目，他删去了某种解释、探讨成分，只保留了形象，并通过颜色对比使主体形象更趋于完整和开放。

　　我所知道的作者并不是具有宗教情感的人，他只是喜欢呈现眼前的具有永恒兴趣和价值的东西，将想象和叙事中投下的点滴光明，散现于画面各处，这幅作品的题目已经昭示出作者的某些想法了。（刘天舒）

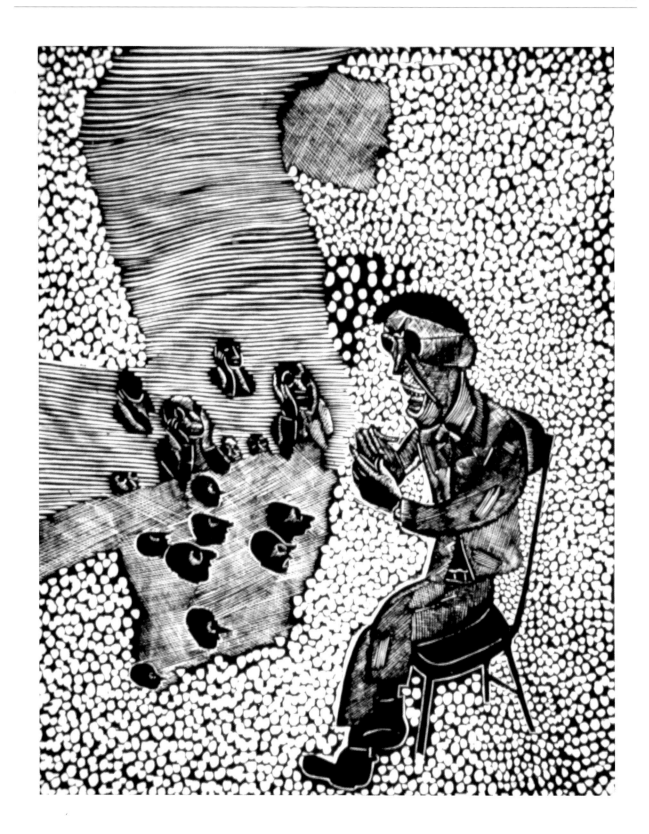

　　王华祥以其锐利的刻刀撷取了当代社会现实、文化情境中的多个片断，这是艺术家人生经验的体现，它反映出在艺术家的内在精神生活中，文化与社会、理想与现实、爱情与性、艺术与个人的缠绕和争斗。使人不禁要随艺术家一起感叹："人生缺乏实质，人生的实质太轻飘，所以使人不能承受。"

　　王华祥以良知和直觉针对现代文化下的人性展开了颇具力度的批判和揭示。因此，我们有理由认为，王华祥的这个系列版画作品，是可以当作文化异化和人性异化的寓言来品味的。（邓平祥）

我们走在大路上　　铜版　63×50㎝　1998年　　　　　　王家增

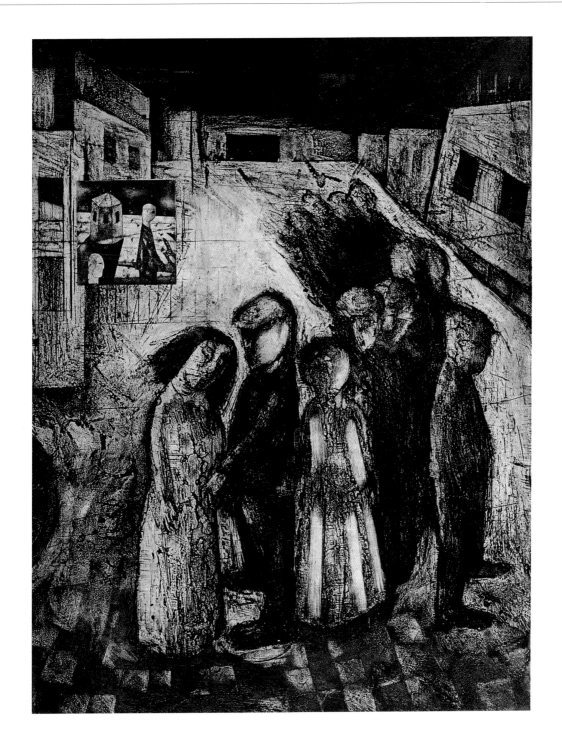

　　沈阳，北方的重工业城市；铁西，重工业城的重工业区。作者在那里，在夹着饭盒、穿着大头鞋的蓝色背影的来来往往中，度过了伴着废气、酸雨成长的日子。

　　在一片灰色与不堪中，浓浓的亲情是一抹温暖的亮色。在粗门大嗓的相互关照中生活，简单清苦，但很踏实。

　　远离了污浊的小巷和电光火石的喧嚣，作者依然为"工人情结"纠缠着，工业题材反复出现在作品中。戴帽子的头像长久地占据着画面，成为一种符号，一种象征，一种媒介。在《我们走在大路上》，作者关注于经济转型期工人们的生存状态，对他们的彷徨、苦闷、失落、期待的复杂心绪给予了真诚的理解。

　　独特的生活体验和北方气质铸就了硬朗、表现性的画风。概念化的人物形象置于简洁厚重的背景之中，结成一个既相互排斥又紧密依存的整体。强酸腐蚀出的线条野性十足，肌理效果增强了表现的力度，画面也更具张力。作者倾心于作品的绘画感，而不是画面的细致与好看。

　　作品承袭了表现主义的批判性和创造性，透过迷乱、失落的情绪发现新的生机。生活在继续，旧的去了，新的一定会来。还好，我们走在大路上。（邓　伟）

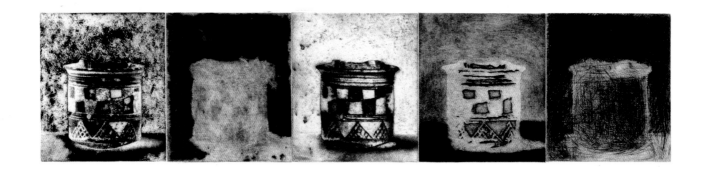

　　《基本词汇——杯子》分别使用铜版中的腐蚀、干刻、照相等技法，对同一对象进行了五次不同的表述，画面显示出由同一主体产生的完全不同的结果。即使忽略作者在制作过程中难以避免的主观审美倾向的干扰，图像的最终呈现依旧展示出这样一种现象：对于同一事物的阐述，因出发点和角度的不同所引起的结果差异是不容忽视的。

　　由此，我们是否应该注意到我们日常所使用的概念，也往往会因为语言的随意性、约定性、差异性、延异和显隐二重性而导致意义的不确定，即使是所谓的基本词汇，诸如"美"、"丑"、"崇高"、"卑下"……各人的理解与表述也存在着巨大的差异，这种基础性的差异又往往引起人们观念的混乱与思想的隔膜。

　　此作品的制作，时值作者在欧洲游学期间，由体验中西文化与价值观的不同而开始关注产生差异的深层原因。《基本词汇——杯子》反映了作者当时思想的某个侧面。

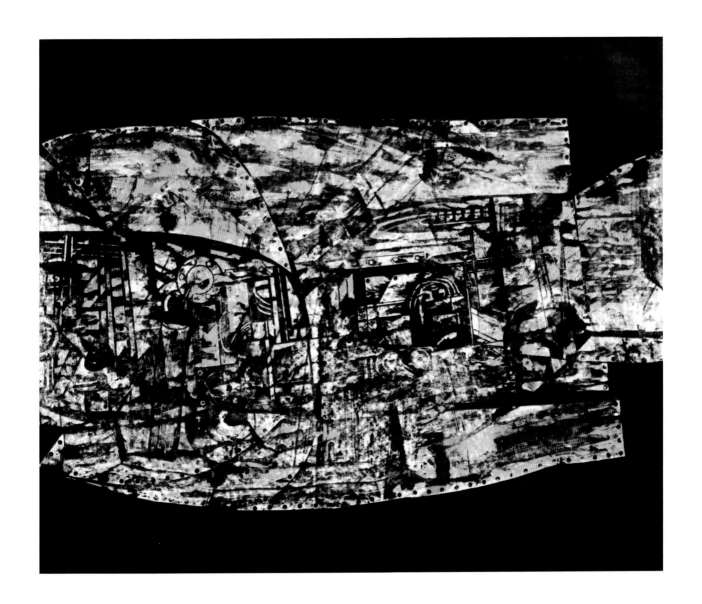

　　世界上的人终其一生只做了两件事：一是去改变物体的形状；一是赞成或反对这样做。文明也罢，愚昧也罢，都改变不了这两件事的性质。《后工业文明的痕迹》就基于上述思考，大的造型如同一条在深海中潜行的鱼，掐头去尾留下中间的剖面。鱼比人类的进化时间要长得多，我常常用鱼来观照人的发展，希望人能从鱼的进化中学到些什么，或看透些什么。虽然人强调自己比鱼要聪明，实际未必见得！这一剖开的鱼体内丰富异常，几乎是要什么有什么，却又似乎什么都模糊不清，真的需要这么复杂丰富的一切吗？后工业文明让人更加复杂丰富，人脑不够，补之以电脑，手脚不足代之以机械，物质文明的发展能否带来精神世界的充实？

　　技法采用最朴实的纸板，或撕或剪，又挖又粘，极尽可能地展示出极端丰富的视觉效果，极认真地去做一件只是好玩的事，脑子里却想的都是很哲学、很人生的内容。最后用机器狠压了一遍，压出画的同时也把脑子里乱七八糟的想法压得平实自在了。

残阳　　木版　42×30cm　1998年　　　　　　　　　　　　　　冯绪民

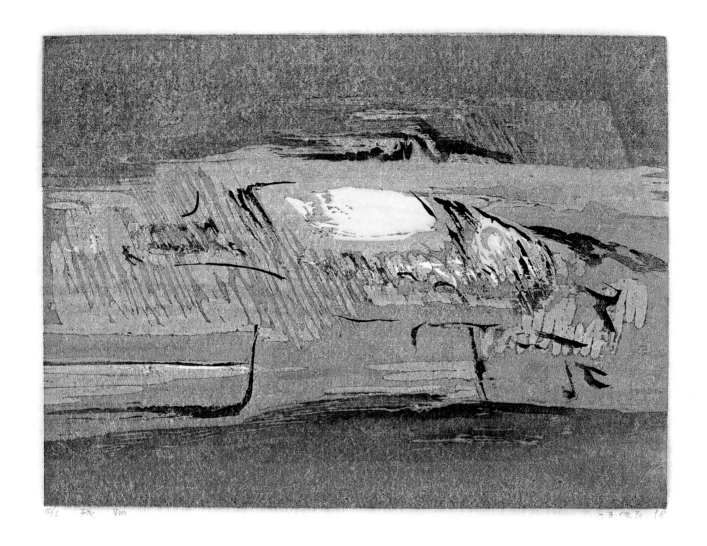

　　欣赏美术作品，通常有两种情形：一种作品具有"生动的直观性"，使我们一看就能生动地感受到作品所蕴含的意思或意义；另一种则具有"深层的直观性"，即是说，我们单凭直观还看不出它的意思或意义，而需要渐渐地体会或与之"交流"。某些绘画的"抽象性"如同某些诗词"意境"，还具有更为复杂的学术背景，需在反复的审美观照中，方可能与作品的所谓"伊人"相遇。

　　版画《残阳》虽不能说具有"深层的直观性"，但创作感情或意图，无疑是比较含蓄和抽象的，其忧郁的"笔调"总让人感到与某种"伤感"相关涉。也许，当你有过面对某种文明失落而感到怅惘的经验时，才会注意如何去理解"残阳"背后的意蕴。《残阳》就其形式而言，似乎还蕴含着艺术上的某种"人生理念"。也就是说，这种使普通艺术材料与技巧提升为具有个人特征的"单一形式"，实际上恰恰是个人一贯的价值观念与学术原则的体现。因此可以理解《残阳》并非偶然之作（它可能以偶然事件作为一种切入），而是与画家这种"人生理念"相联系的，并通过反复艺术实践才获得的一种"恰当"的形式。

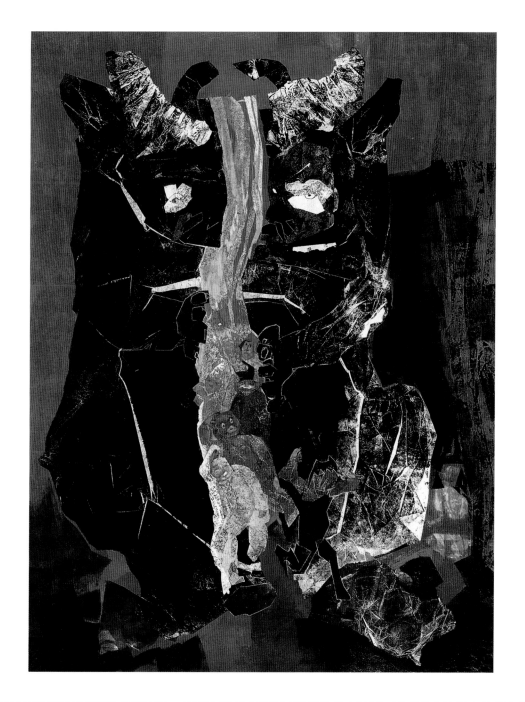

　　独幅版画在我国还是年轻的新型画种，它横向联系多种版画技法的综合运用，形式集中地反映着现代美术的创作方式。偶然性和必然性的高度融合将创作者的灵感和才华发挥到一个妙趣天成的新境界。

　　江碧波教授创作的独幅版画石门颂系列《流江》，是她出访北美期间创作的几百件作品中的佳作之一，正如王琦先生在为她在北京举办画展写的前言中评价说："江碧波是一个严肃的、有社会责任感的艺术家……她的独幅版画创作是她鲜明的艺术个性和大胆的艺术创造的标志，这一独特的艺术形式在她手里充满了盎然的生机。"

　　作者灵活多变的技法，充分把握着平面媒体各种不同的肌理反映和自然利用率的"度"，巧妙的控制能力和应变能力将产生出的奇妙艺术视觉效果变成巨大的艺术感染力。作品让人留下深刻印象，给人以启迪，还在于作者赋予作品以丰富的内涵，使意境得到升华，作者倾情自然、热爱自然，她说："自然包含了一切存在于我心中，（自然）她是有灵性的，是对象化的，她像少女一样圣洁，像母亲一样仁慈，像英烈一样悲壮、像猛士一样强悍。"她对大自然生命意识的崇尚，体现在作品中，这是一种人格力量的升华，是内心精神力量的外化。在石门颂系列《流江》中，她让人感到大自然的壮观和不可抗拒，可以摧毁又可以创造新的生命，自然在毁灭的同时又带来了新的生机，自然和人性的同构是江碧波创作思想体系中很重要的组成部分。画面中强烈的火山喷发不可抗拒地毁灭了一切，同时毁灭中又创造了新的生命，这也是宇宙天体人类自然界亿万年延续至今的历史……（宋立贤）

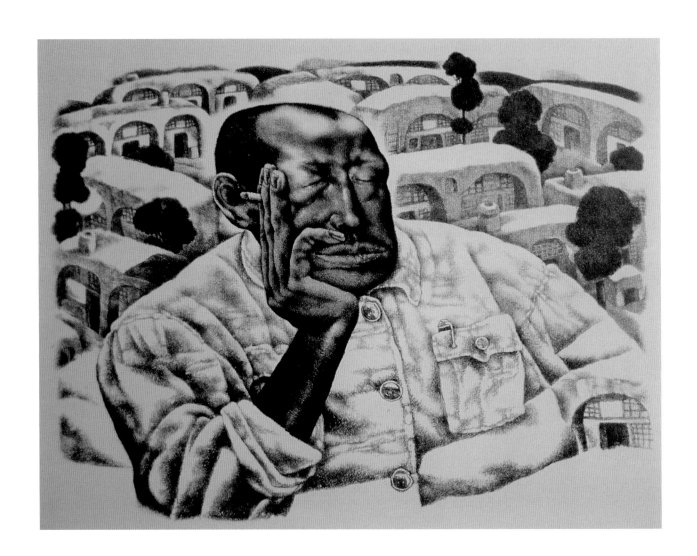

作品运用细腻、夸张、诙谐、荒诞的处理手法，表现了一个生长在黄土高原小村落里的一个村长的肖像。面对现实社会的种种矛盾，小小的村落也受到了社会变革的冲击，因此村长也常常会陷入各种矛盾和困惑之中。作者利用石版画丰富细腻的层次，揭示了现代社会变革给人的心态带来的困惑和焦虑，留给人们更多的是思考和想象的空间。

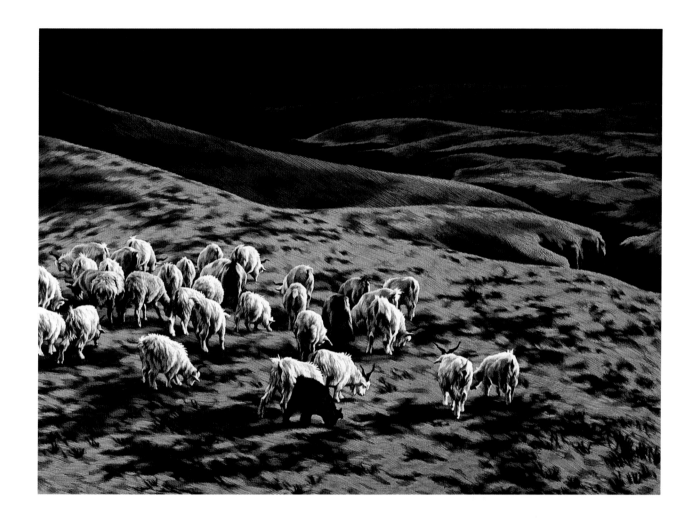

　　此作品取材于陕北黄土高原。茫茫荒原，一群山羊在默默吃草。题材是司空见惯的，但可贵之处在于真诚的情感和朴实的语言，以及精纯的技艺赋予这普通事物以崭新的艺术魅力。

　　作品采用"绝版"刻印法，用同类色多版叠印套印，维系色调的协调统一，尤其是着力在两极中间的过渡版上下功夫，用密集流畅的排刀层层叠加，增强了色阶的过渡与渐变的效果，使画面丰富、细腻、深厚、生动，且并不失单纯、整体、概括等版画特点。（燕　人）

　　最不喜欢清冷的秋天，我就把秋定格在最灿烂的时刻。大地、山川，一片闪耀的金色，遍地散落着成熟的籽粒，珠光宝气。那一定是幸福，是希望。

洗发的男子　　木版　55×60㎝　1998年　　　　　　　　　　　　　　张广慧

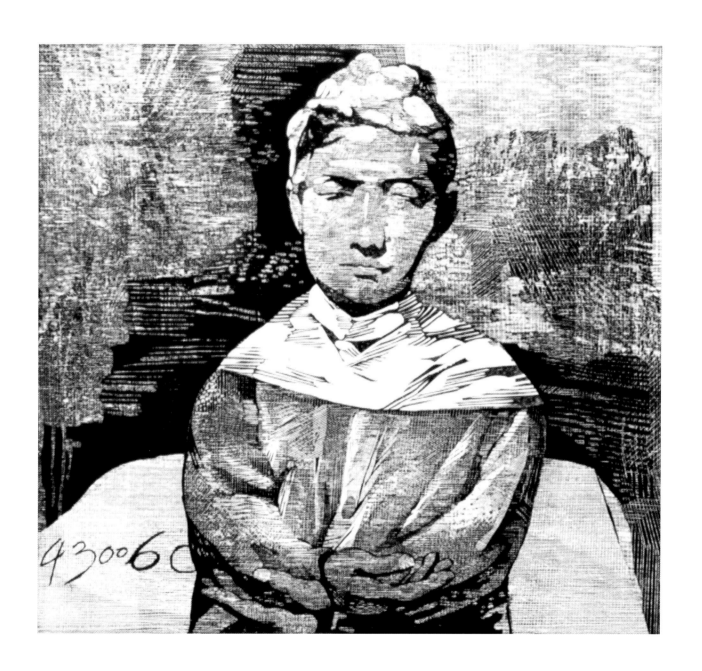

　　在黑白套版木刻《洗发的男子》中，张广慧采用了一种更为现实的快捷方式对当下直率发问。
　　作品摒弃了色彩，惟剩黑白，不同方向和形状的线、点交叉叠印所形成的灰调赋予画面沉静凝重的格调，这与整个洗发状态的荒诞与暧昧成为鲜明的对比。洗发本是时下都市里常见的景象，然而当服务小姐将有异味的洗发水注入发内并使泛起白沫时，这种状态变得荒诞，变成暧昧的商业行为。对这个寂然凝坐，双手交叠，略作沉思状的男子来说，周围世界仿佛失声，他被喧嚣所孤立和抛弃，只有他的头发不可思议地被某些化学合成制剂所操作，冒着些奇怪的白色泡沫。这种极真切、极平常的现实存在在严肃的注视和追问下显得荒唐、不真实和没理由。邮政编码这种现代通讯符码作为一种构成要素设置在画面中，它代表着人与人、文化与文化间的沟通与联络是颇容乐观的，然而它的反复出现使得整个的洗发状态与男子的孤独显得更为荒诞和耐人寻味。作品所展示的人对现实所存的疑惑与距离感就产生于这些欲近还远的描述中。（成　佩）

角色 No.2　　丝网版　　46.5×78.5cm　　1998年　　　　　　　　　　　　　　　张桂林

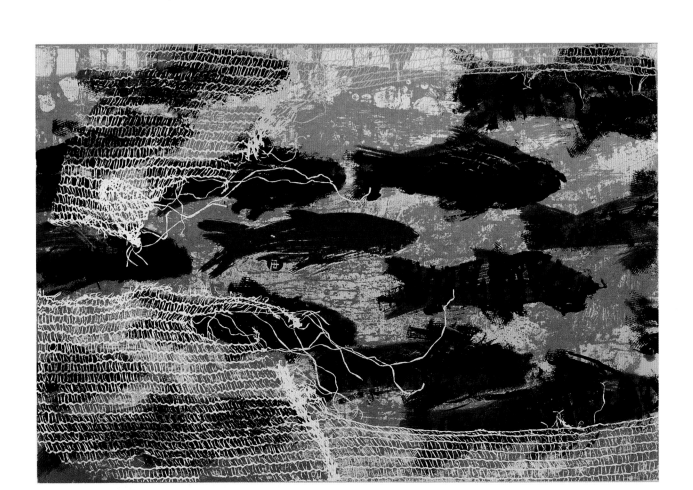

　　《角色 No.2》是张桂林近期的作品，这幅作品可以说是他创作的第三阶段。这批作品统称"角色"。他告别了老房子，无论在形式还是题材上，他都进入了一个自由的状态。这种自由首先是语言的自由，它像水墨的笔墨和油画的色彩与笔触一样，完全实现了手与眼、心与物的一致。作为画面视觉要素的鱼与网更接近抽象，更像体面与线条的对比，在色彩关系的衬托下，达到了交响乐般的和谐，这应该是张桂林潜心数十年探索丝网语言所得到的回报。实际上，这种和谐还不仅是线面的配置与色彩的对比，也包括运动和谐。这完全不同于他以前的作品中以静态为主的构图。动态的感觉反映了思绪的流动，"角色"暗示了一种社会关系，即人与人之间、人与社会之间的依存与对抗的关系。但他没有强化这种冲突，而是把它们组织在一种近乎完美的视觉关系之中，在某种程度上也反映出他不想表达直接的社会意识或人生哲理，而是把一种个人的感觉淡淡地融入到艺术语言之中。这样，我们也看到了他一以贯之的艺术观念：个人的存在依赖语言的表现，语言的完善最终在自我的过程中实现。（易　英）

空尘　木版　60×61cm　1998年　　　　　　　　　　　　　　　　　　　　张晓春

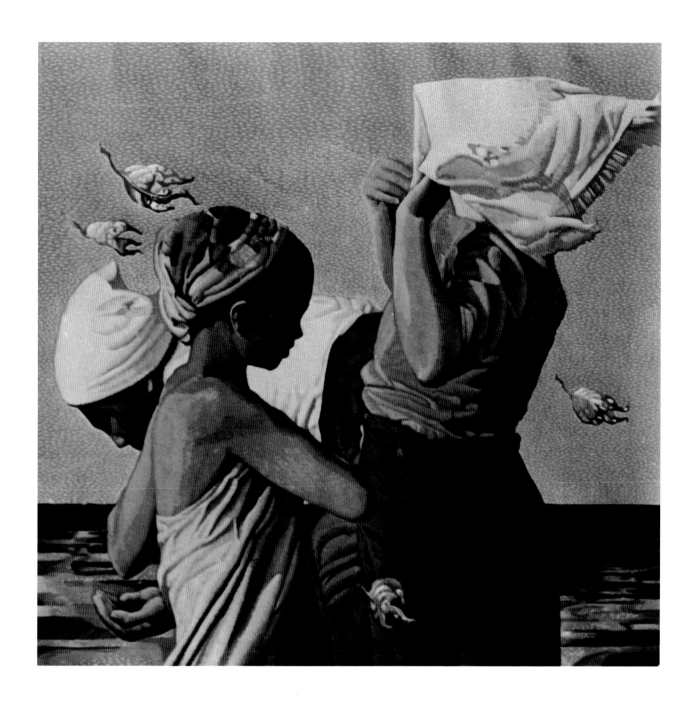

　　气流平分着空间，三个劳动女性沐浴着太阳的余辉，在生命之源——江边汲、浴、呼吸，辛劳使她们健壮，岁月随着飘落的枯叶逝去，生命一代一代重复着惆怅，宇宙中扬起的尘埃，随风飘来又飘去……

　　在我的绝版木刻创作风格转型为具象表现之后，理性使我的思维变得冷静。我立足于生养我的这片土地，把目光投向现实中普通的生命体，并寻找地域文化的精神印迹，以抛弃喧嚣与浮躁，贴近自然，满足自我平和、质朴的内在需要。

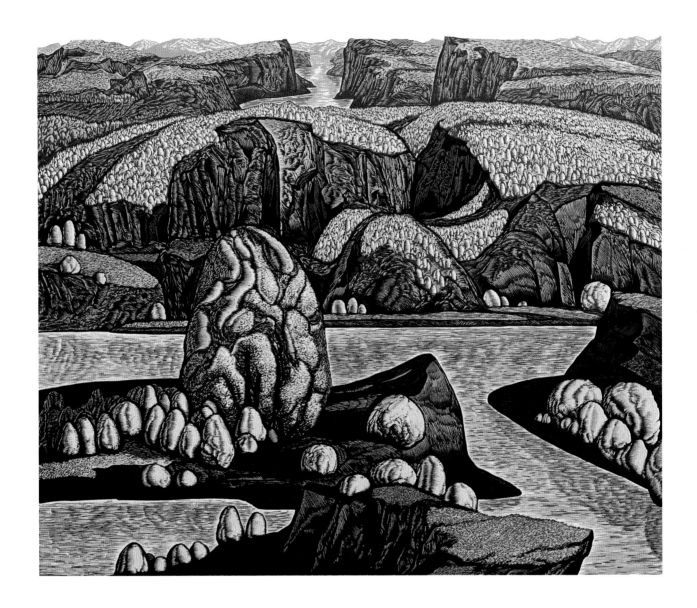

　　邵明江是北大荒版画学派中的后起之秀，由于他的聪颖、刻苦与勤奋，在北大荒版画群体浓郁的艺术氛围影响下成长，许多作品在全国性展览中获奖。他的版画作品继承了黑龙江老一辈版画家的风格，其作品富有生活气息、歌颂大自然、清新抒情、色彩绚丽的艺术特色，同时具有他个人的独特风貌——境界广阔深邃、刀法精细灵巧、色彩和谐明丽，并追求一种更为纯粹、凝炼的版画语言。作者在《岁月》中，为强化秋天的金黄色调，对湛蓝的天空、碧绿的江水、赤红的枫叶及斑白的桦林等，均以金黄色概括统一。由于构图线的曲直穿插，多种刀法的疏密变化，黑、白、灰层次的均衡处理，故虽然色彩单一，但画面效果异常的丰富耐看，惹人喜爱。（楚　　山）

　　我爱做干刻的铜版画，就因为它有难以预料的偶然效果：一味的制作忘却结果，也不知结果。这样，语言的表现却更为直接。反正丛林、灌木没有精确的形状，更可以多体现一点塑造意识，增加绘画的表现性。这些语言的内在因素，只是想能自然地概括复杂的场景，制作较为简洁的图式，也只有在线条的随意性中完成，才会有不经意的轻松感，于是，又有了亲切、恬静的享受，也使平常的场景有了永久的纪念。也就是把愿意画的场景加上愿意表现的绘画语言，并且恰好能一致起来，这就是这幅校园一角《弯道》铜版画产生的理由。

深秋·梦呓　　木版　45×50cm　1998年　　　　　　　　　　　　　　　　　　　季世成

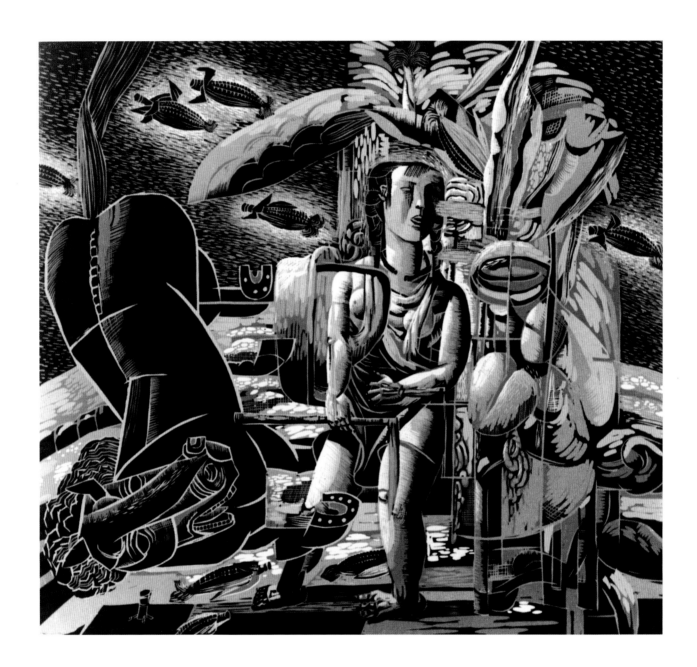

　　这幅作品的意蕴，是通过性情中倒置的马及空中悬浮的玉米等造型图式营造了一个秋天里的梦。通过这个梦，寓意人与动物对自然的亲昵与依恋，进而放眼人与自然共存相息的命题。
　　此画遵循构成要素，合理的布构形体在画面中的占有面积。在套色木刻中，运用黑白木刻的阴阳转换的刀法，以及套色木刻的表现手段，使其作品有理有情，简约中释放着耐人寻味的情绪。（子　禾）

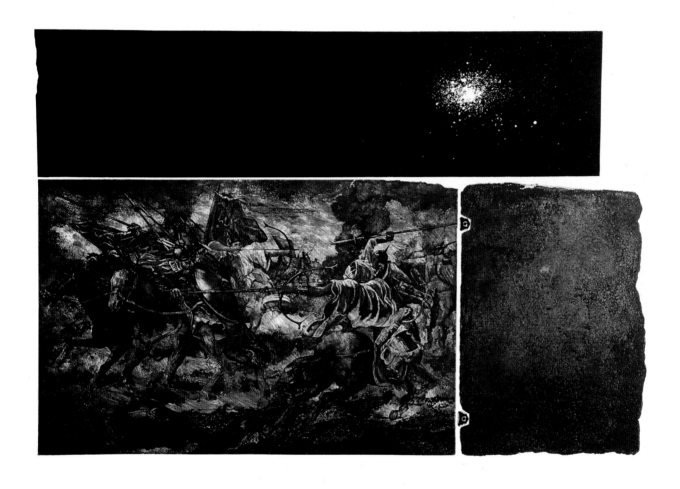

　　此幅画是3块版拼合而成。"拼合"是由连接的"钉扣"铆合在一起，就像人类最初的书版。画面主题是古代战争的一个场面——恢宏、激烈，如史诗一般。右上方的一块版是突然显现的星宿，似乎马上要陨落，而被作者牢牢地记录在这块"书版"之上，这个星象很可能与战争有联系；右下方斑驳腐蚀的"书版"将历史推得久远。这幅画通过别出心裁的拼版组合，使历史中的一个场面被置放在人文的思考之中，这种"书版"拼合的结果，不至于使人着眼于去深究战争的时间、地点和缘由等文学性的解读之中，而是一个展开的"图形"通过铜版画娴熟有效控制而产生的星宿、战争和"书版"，使我们在体味历史的恢宏和失落的伤感之后，对当代的文化以及人类的生存问题产生相关思考。（晓　文）

　　此画构思产生于对西藏藏北地区的考察过程中。1992 年的第一场大雪过后，我对自然四季轮回产生了一种感悟，并产生了创作冲动。画面中近境的椅背象征着人与自然的对话，云的流动感则与人的思绪相对应，一静一动形成感悟的交点，意在唤起"你到哪里"的诘问。

　　绝版套色木刻的表现手法，使画面产生了一种自然、丰富的流动感，画面四边的深色，形成了对流动的云的限定，这让观者将眼光集中于画面中心，且留恋于流动的云层里。

　　在 20 世纪 90 年代后期，我创作了一批反映都市生活的作品，这是其中之一。意在表现人与人之间，人与现实、环境和自然之间的一种关系，以及当代人所处的境遇、困惑和思考。处理上注重各种刀法的组织，利用一些长排线的组合，加强了人与背景间的虚化，同时也强调了一种非现实的因素。

《角楼》创作于1998年，是专门为英国的木版基金会创作的。我主要用线来表现，这样可能中国味更浓些。天上飞鸟的一点点和胀出边框的线等都是精心安排的，但洋人未必能够懂，特别是画里透出的那种情调。

　　版画家王文明近年来的一些木刻作品，对如何强化版画本体语言和强化黑白木刻所特有的视觉效果，进行了卓有成效的探索。他的版画作品在今天精彩纷呈的艺术之林中顽强地表现出了自己独特的个性。黑白木刻《白发沧桑》即为其中的代表。画面的主体是一位老人，作者把构图缩小，将焦点集中在最有表现力的头像上，大块的黑白对比、阴刻和阳刻巧妙结合，使黑白木刻的表现力得到了最大限度的发挥。在创作的过程中，作者并没有被对象的形象结构所束缚，而是大胆地挥刀向木，干脆利落地塑出一位历经沧桑的老人的艺术形象。

　　画面明暗对比强烈，亮部明快有力，犹如行云流水一般。在处理暗部时，用细线把轮廓分开，结合质材的肌理效果，使黑色块沉着而略显透气，如同中国画中的"飞白"。值得一提的是，作者对于阴刻细线巧妙的运用，使画面中强硬、沉重的黑色块得到某种程度的松弛，人物倔强、凝重的形象增添了几丝暖暖的人情味。应该说，无论从内涵、质材的运用，还是从创作技巧而言，这都是一幅十分成功的人物肖像作品。

　　没有半点的矫揉造作，也没有半点的媚俗。人们在《白发沧桑》中看到的是一位老人向我们叙说着过去与未来……

　　《悬浮》是《技术讨论系列》作品的其中一幅，这个系列作品是一组具有特殊意味的作品。在《悬浮》这幅作品中，画家努力将技术性语言符号和物象所具有的象征意义联系起来，构造了一个超时空的图景。画家使用这种方法制作了一批作品，严谨而冷酷的"刻线运动"终于有了可以让你信服的视觉效果。尽管画家在创作作品中有一半时间在刻画有形物体，而另一半时间甚至更长时间去做技术性实验，努力地去刻线，一把铁尺和一根钢针，成千上万道地划来划去，仿佛生命不复存在，仿佛生命只是机械的存在。但不管怎么说，王轶琼用苦痛诉说的却是清晰和莫名的线网构架及独特的精神空间。如果画面的物体似有一种向上悬浮力的感觉的话，那么画面留给人眼睛的是一种磁吸力，让你不知不觉地走近它，情不自禁地喜爱上它。（赵　束）

　　《图像——叙述·可能》是创作《基本词汇——杯子》思路的延续。画面的主体（莲蓬）是随意选取的，并不含有特殊的寓意。作者首先通过摄影及专业上的制版制作了画面的第一联。之所以选择照相版，是因为作者认为它最"客观"并最少掺杂个人的主观意图。然后，使用水墨与美柔汀法，作者分别"复制"先前通过照相版制作的图形，完成了画面的中间与右边二联。在"复制"的过程中，作者遵循尽量还原先前图形并尽可能删除个人审美趣向的原则，最后将图像并置陈列。

　　作者希望《图像——叙述·可能》的制作过程与最终结果呈现能提供我们一个认识事物的角度，这就是对事物"真实限度"的思考，并提醒我们重视意图与结果之间可能产生的误差。如果进一步能启发我们去反思那些已经不容我们有丝毫质疑的"真理"的"真实限度"，那将是作者创作《图像——叙述·可能》一画得到的最好回报。

　　一个村里的能人能否当村官，这在以前也是个问题，要么是一个道德完善、心地善良的人，要么是装出前者的样子而内心奸诈的人，而能人因其特立独行的思维构成往往与群众有一定的距离，为群众所恐慌，所不解。新的时代对能人有了新的判断，新的理解，因而能人也有可能去当当村官，而不光是老好人才能干这事。呈现在画面中心的即是这样一幅场景。候选的八个人中性格各异，表情与心理状态复杂，是矛盾集中于此时此地最凝练的体现，像戏台上的角色，真假难辨。村民要办的事，就是要辨出个真假来，以自己的理性、良知、经验，选一个自己倾心的"真货"，这决定了自己今后几年的生活质量，因此选民们的表情与心理状态也随之戏剧化的丰富起来。选择传统的套色木刻是对这一乡土题材在视觉心理上的统一的追求，几乎没什么技法可言，刀触（也有教科书谓之刀法）自然产生，木板随手拈来，颜色信笔刷去，越没规矩，越没章法，越能体现对民主的渴求与期盼。

　　任何作品，只有在表达作者的思想意识时，才可获得精神力量，才能使生命意义得到永恒。
　　读刘天舒的《遥想芥子园》使我有了如上的感想。天舒近几年的石版作品大都表现了对中国文化问题的感悟，这幅作品尤为深刻。在自由随意的印痕肌理中，传统山、水、树、石符号时隐时现，不断被遮掩、破坏，似乎再三磨难也难以逝去，既表达了对传统人文精神的感叹，也表达了对传统文化存在与再生的信心。司空见惯的衣挂，晴朗的碧空，以现代构成的手法，把传统与现在、过去与今天、幻想与现实凝结在一个平面上，一个历史的递进中。在色彩上，他降低了色彩的纯度，在斑驳的残迹中，把人们的感情通过视觉带往对过去的回忆里，使作品思想的表达更为深刻。（毕学军）

　　《生命之树》和《欲望之海》系列作品表现了转型期的当代社会中人们的生活状态和精神状态。我试图通过这一系列作品揭示出我对当代社会及文化问题的关注与思考。在这一时期的作品处理上，我有意逐渐淡化个人语言风格的刻意追求，而力求语言的单纯和直接性，使之更具表现力度。

湮化　　综合版　80×60㎝　1999年　　　　　　　　　　　　　　　　　　　　　　　杨　锋

　　当代物理学认为：宇宙中存在着反物质与暗物质，当物质与它们相遇时，就会发生湮灭现象。其实文化的湮灭现象，早已被学界所认同。那么，在每一文化现象的背后，同时也存在着反文化与暗文化的现象，当正反相遇时，就会转化为一种能量。与物理学理论不同的是文化中的"湮灭"是一种文化再生，常常以较为温和的方式展示，没有了激越，而是抒情、流动，像一缕氤氲。

　　作品创造了一个虚幻的空间，用文字笔迹表示存在；方形的画面结构表示规范；虚的点表示流动，痕迹、规范、流动组合成画面的要素，同时也展示了作为纸本的材质感，即：版画语言的独特细腻的感受。

　　作者的观念是用纯粹的版画语言来展示的。无疑，他也想通过作品的"版画性"调动观者的情感。

　　中国简牍是东方文明的独特符号。两千多年前的不断传递、交流，形成了典雅的竖写文格，而其本身古朴修长的外形，加之书体特有的随意潇洒，构筑了一部汉民族的精神文献。

　　作品采用竖立的构图，把木牍与手印联系在一起，用实物拓印，复制了简牍，充分把握了脱落痕及文字的水墨性，"手印"用作者自己的手制版，增强了画面亲切感。在视角上造成了触摸、爱抚、解读的感受，从而使人联想到一段被冷落的历史——一段与我们息息相关的历史，当我们触及简牍，历史也就触及了你，触及了今天。

　　牍片就像一把测量文化深度的尺子。

　　画画的自由就是想象。我属于用想象来编造画面并献给读者的那类画家。打散了再重新构造起来那才有意思。《青青山谷》的画眼就是中间那朵云，它可以上浮，化作白云，也可以下沉，变成围绕山间的岚。

　　周胜华对北方林区风景情有独钟。在他以往的版画作品中，开阔的原野、广袤的森林，间或以人物和动物点缀其间，这也形成了他的图式语言特征。进入20世纪90年代末期，周胜华的林区风景版画进入了一种空灵诗性的境界。《寒林高洁图》取消了他惯常运用的平直构图和处理手法，画面仅以冰山雪岭和冬林，使观者进入一种清纯高洁的禅心境界。这也许就是胜华最后的精神归宿吧。（张广慧）

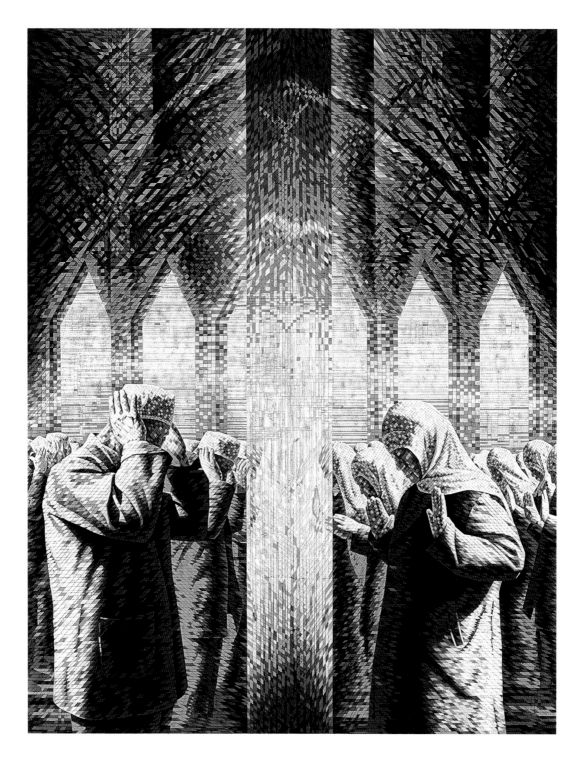

　　和平，意味着飞花流云，意味着五彩的果实，意味着温柔和宁静，还意味着高贵和尊严……于是，从山水的尽头、从时空的那端、从人流的深处，和平是宇宙中最永恒的渴望。艺术家用笔，用琴弦，用画布去歌颂它，在心灵的吟唱中把和平定格为有形的艺术。不过，这种艺术创作在一定程度上往往会与宗教不期而遇，而充满形而上的精神张力，震撼人心。《和平·和平》就是将艺术精神与宗教精神和谐统一的佳作。

　　在《和平·和平》一画中，色调沉郁，暗含着艺术家内心的思考。在画面中，人物表情虔诚坦荡，动作整齐如一，气氛宁静而神秘，高耸的宗教殿堂昭示着人性与神性的某种和谐，而被作者意念化了的鸽子缓缓飞起，振翅向上，对和平的渴望和赞美升腾在真诚而广阔的灵魂世界里，画面的视觉冲击真实而强烈，刻刀印痕交错纵横，在不规则的方格布局中，捕捉到了一种充满版画意味的美学直觉。可以说，作品体现出浓烈的文化意蕴正是其艺术价值和精神价值所在。（戴晓宁）

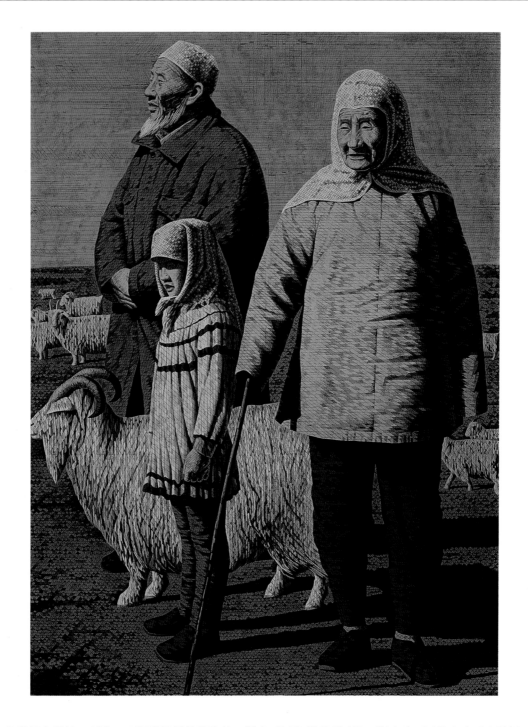

　　阳光仿佛是和激情、创造、飞跃等等相伴相生的，阳光可以涤荡丑恶污秽，阳光也可以催生光明和灿烂。在《阳光·阳光》中，正是通过老人、孩子、羊群之间的穿插，让他们的目光一律向前，望向前方那纯净光芒之果——太阳，以温暖平静的色调抒发作者饱满健康的心灵追求，并使画面显得博大宽阔，使人精神为之一振。

　　《和平·和平》或者说《阳光·阳光》作为罗贵荣的代表作《东方国里的穆斯林》系列之七、之八，再一次体现了人类最美好的心灵诉求。据我所知，作者多以地方穆斯林人物为描绘主体，具有浓郁的地方风情和民族风情，人物刻画细腻，使穆斯林人物群像既相近又具有特殊的精神风貌，朴实中见生动，严谨中见厚重，体现了其追求人生与艺术完美和谐的审美旨趣。这也使其在绘画中充满探索与创新精神，观其作品可以发现，他突破了传统木刻技法，创造性地使用了独特的方格技法，更突出了版画的语言和意味。在他的刻刀下，有序的方格在无序中变幻跳动，融进了明显的电子语汇，体现了富于现代感的版画语言，表现出鲜明的情感内涵和新颖别致的艺术效果，这种极具个性的创作风格在中国当代版画界独树一帜。

　　《和平·和平》与《阳光·阳光》在情感上是相连的，在精神上更是相伴的，它们是作者当下创作心态的最好写照。（戴晓宁）

　　我爱花、爱草、爱树、爱绿色。我在我家的阳台上种了许多的植物，多是不开花的，它们使我的房间有了一个绿色的屏障。

　　许多人都把阳台封起来，但我没封，我是希望给我的植物多一点阳光、空气和雨水。这些植物中有些甚至不是我种的，它们是随风飘来的种子，就在我的花盆里、吊盆里生根发芽了。我除了欣赏它们也研究它们：按它们的需要来摆放位置和淋水，了解哪种植物需要多少水？多少阳光？它们也就郁郁葱葱地长起来，像个植物园了。

　　说来也怪，每当我出差回来我都发现它们长得不那么好，其实家人也同样的给它们淋水和施肥的。有一盆夜来香，每当我走了它的叶子就会全部脱落，等我回来不出一个星期，叶子又会长出来，并绽出小小的白色的喇叭形的花朵，夜晚会散发出幽幽的清香，真是奇妙，所以我想植物也是有灵性的。

　　我爱植物，爱花、爱草、爱树，我希望人人都爱它们。

　　我们在分析钟曦的版画时，可以看到一些不同于其他版画家的特点。从表面上看，他的作品只是一般的抽象画，而实际上，不管是在主观的设定，还是在直觉的表现上，钟曦的画都有着较为复杂的内涵。

　　如果单独从标题上看，钟曦似乎还是遵循着抽象画传统，但分析画面的图像又可以看出他与现代主义的标准已相去甚远。现代主义在抽象画上强调空间分割、视觉张力、结构与构成等因素，画面的完整性与机器时代的物理特性在视觉上的反映紧密相连。按照这个标准，钟曦的作品则是不完整的。在他的画面上，看不到黑白关系的结构对称和张力对比，也看不到线条的韵律和节奏，但在这些无序的关系中却使人感到一种生命的存在，一种在静与乱之中寻找生存空间的欲望。事实上，在钟曦的画中并没有明确的象征含义，但他通过抽象图像的组合表达了当代艺术的观念，正是透过这些观念间接地实现了对个人当下的生存与精神状态的描述。（易　英）

钟曦的版画语言直接来源主要有两个方面：一是西班牙画家塔皮埃斯；一是中国水墨画与书法。从画家的主观角度看，他是想抓住偶然的感觉，表现一个真实而完整的自我。这即是他在艺术追求上的目标，而且也是他艺术的重要特点。

钟曦的版画所展现的这个偶然性的图像世界实质上是对当代文化的一种直觉把握，也是一种精神的真实。就像不存在超验的直觉一样，也不存在超时代的精神。钟曦的抽象世界实际上是他以自己的方式对其生存环境和知识背景作出的反应，如果观众从他的作品中获得一种共鸣，那便说明这就是一个共享的精神世界。

　　1840 年是中国近代史上最为悲壮、最让国人刻骨铭心的一年，各种丧权辱国条约的签订，给中国人的心灵造成极大的创伤和震撼。这幅作品以此为内容主线，以象征、寓意的创作手法来涵盖这段历史给国人带来的沉重负荷。整幅画面以平稳的构图形式，写实的表现手段，将众多的人物形象和躯体错落有致地安排于其中。他们有的仰天长叹；有的低头沉思；有的悲观绝望；有的痛心疾首；有的愤怒与无奈；有的呐喊与观望。不同的形态特征相互交织，各具常态，把承载沉重历史的国人心灵揭示出来。健壮的躯体寓示着力量和生机；中间怒目横眉的少年形象象征着希望和新生；残碎的纸张，暗含着对不平等条约的否定；古老开裂的地动仪，龙珠徐徐落下，昭示着这段历史的强大的震撼力，让人产生一种对历史的反省和感悟，给人以联想和启迪……

　　当你独自一人走进如白云覆盖的大雪山，仰视那终年不化的冰峰；侧耳聆听那北来的风吼声；在阳光下渐渐融化的冰裂声；偶尔经过天际的鹰叫声；云层抚摸雪峰的"呼呼"声；巨石砸下的"哗啦"声；潺潺雪水滴落在冰块上的"嗒嗒"声，你会想到什么呢？你会感觉到什么呢？……很明显，这静立的山壑会让你感到"天地有大美而不言"的境界。

　　《鸟语花香》是四幅系列组画。作者试图以人们喜爱的花鸟题材，寄予人类对人伦、家庭美好理想的期望。在此画的构思与创作过程中，作者经历了一种由自然的人化而进入人的自然化的双重体验。

　　画中的形象素材主要是符号化的鸟和鸟笼，但作者力求在单一中表现出丰富的生活感受与人生体验，故在造型上并不拘于形象的真实，而采用色彩浓郁的民族、民间美术的语言，使其富于装饰的情趣。画中的鸟或是默默低语；或是引颈远眺；或是遥相回顾；或是抚爱雏子。画中纹样和其他用作点缀的装饰形象实际是作为"花"的寓意虚像的尝试，尤其是云纹的运用，意在使有限的空间显出几分空灵，并借用其传统的寓意，表达出如意、祥和的人间愿望。（清　明）

　　这幅画是一曲老式建筑的挽歌。一个民族的历史文化往往就沉淀于文字、绘画，乃至于建筑中，而一幢建筑则是民族文化各方面的缩影。在拆除万家祠堂的地方，一幢高大、丑陋但有商业价值的娱乐城代替了有历史文化感的建筑，这种急功近利导致了大多数中国的城市都变成了千篇一律而又毫无个性、毫无美感的火柴匣子，这是另一种形式的生态破坏，一种文化领域里的生态破坏。在《万家祠堂》这幅作品中，我采用墙砖印制了一面墙，将墙面制作得尽可能接近真实的墙，一面斑驳的、饱含岁月痕迹的墙，一面能让人产生遐思、让人追忆往昔生活的墙，一面文化的墙。这面墙的两侧布满了数字，这些增长的数字布满了原来是墙砖的地方，它隐喻一个民族的历史文化及其价值观被一种更为直接的数字化生活所替换、覆盖，如果一个民族沦落到只有数字是惟一价值观的时候，这真的值得人们认真思考一下了。

　　《万家祠堂》创作于1999年，这幅作品与我以往创作的作品的不同之处在于它有一种社会批判的倾向，但我又不想把绘画变成一种说教，或者是纯粹观念的产物，我力图让绘画的形式感与社会内容有机的融合起来，使之成为一幅具有观赏性的图画。

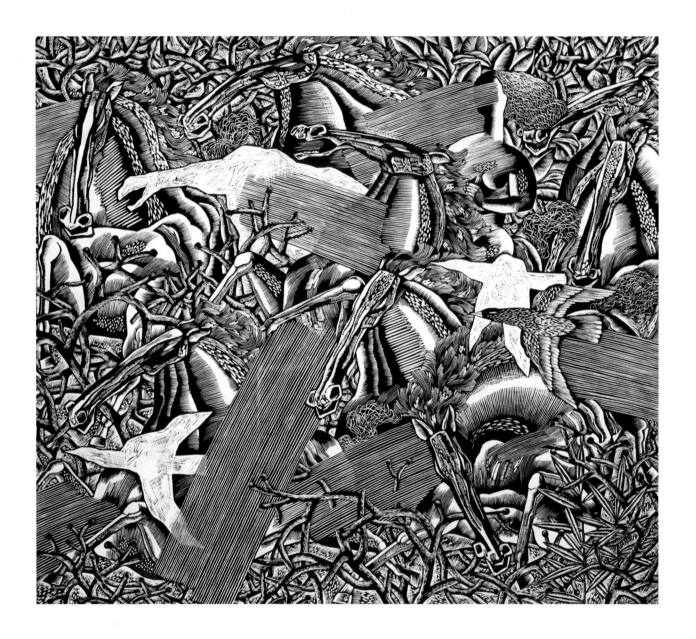

　　作品主题有象征性。马在民族文化中常被视为吉祥和力量的象征，同时又具有很强的审美特征。饱满的构图，各种不同的灰色刀痕的组织，夸张、变形的马的形象，几组大的长排线的穿插，对构图有破坏和重组的作用。力求造成既有丰富的层次和细节，又有排山倒海、披荆斩棘的气势和力度。

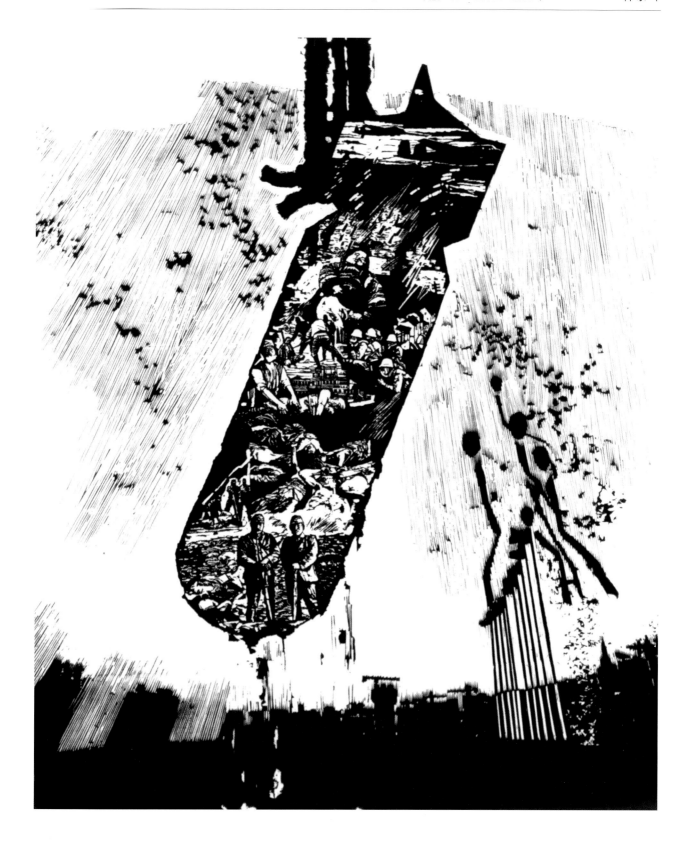

　　报载一则小小的统计数字给了我极大震动："直到1999年各地在基建开发中，粗略统计共出土了抗日战争中日本军队遗留下的70多万枚炮弹、炸弹……"这消息得知在我驻南斯拉夫使馆被炸前夕，这不得不引起我深深的思考。

　　开发区半空吊起的炸弹，是一种现实与历史的冲撞，和阳光与苦难的时空切换。炸弹映衬在开发区的阳光之下，我想表达的依然是那句名言：落后就要挨打。

　　作品完成于追悼三位烈士与声讨驻南使馆被炸抗议声中。

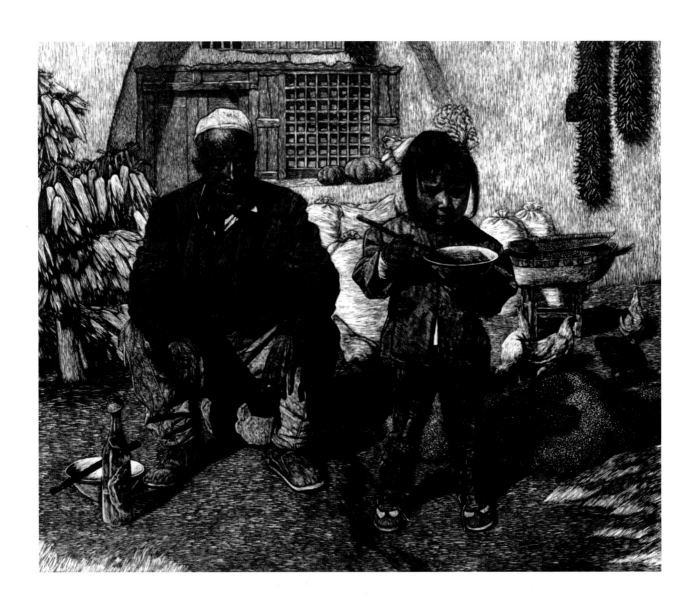

　　此画来源于作者多次赴黄土高原体验农村生活中，更来源于作者6年插队的"知青情结"。　中国农民是最能吃苦耐劳的阶级，在即将进入21世纪的今天，我国仍有几千万农民尚未解决温饱问题。作者选取了丰收后的一个普通农家院作为表现对象，一反多数作品通常的欢庆场面，用黑白木刻营造出一种平淡和深沉的氛围。贴近生活，如实地反映农民的心态，发人深省。作者用细腻的刀法深入刻画出农民的形象，也融入了作者对农民深切的同情。

　　东方传统文化是我们的精神河床和创造母体，每当我特别关注这种文化的特异性和完整的样式时，它总是以浩瀚的信息库释放出巨大能量，其精神本质的轮廓清晰在目。长期的研究使我试图破译其中的奥妙，于是我打散、归纳，以新锐的创意和图式去追问那窗内和窗外的文化精神走向。画面以最为传统、最为熟悉的语言符号构成了和谐、新颖、大气、厚重、内涵深刻的《窗内外的风景》系列作品。虽然版画以技术含量高使人望而却步，但真诚的探索终于激活了古老木刻的图式基因，随着观念的更新，鲜活的刻和印技术突破了木刻艺术的传统样式，并以崭新的精神风貌跨入新的世纪。

丁晖明

　　1962年出生于安徽省铜陵，1979-1982年就读于安徽省滁州师专艺术系美术班，1988-1989年，就读于中央美术学院版画系。现为中国版画家协会会员、安徽省美术家协会会员、中国藏书票协会会员、铜陵市美术家协会副主席。现任职于铜陵有色职工总医院工会。

王文明

　　1955年12月生。1982年毕业于广州美术学院版画系，获文学学士学位。现为中国版画家协会会员、广州美术学院版画系副教授、系主任。

王劼音

　　1941年生于上海。1966年毕业于上海美术专科学校。现为上海大学美术学院教授、中国版画家协会常务理事、上海美术家协会副主席。

广　军

　　1938年6月生。1959年毕业于中央美术学院附中，1964年毕业于中央美术学院，1980年考入中央美术学院研究生班，毕业后留校任教至今。现为教授、中国美术家协会版画艺委会副主任、中国版画家协会常务理事、副秘书长。

王华祥

　　1962年生于贵州。1981年毕业于贵州省艺术学校，1988年毕业于中央美术学院。现为中央美术学院版画系讲师。

孔国桥

　　1968年生于浙江。1986年考入浙江美术学院（现中国美术学院）版画系，1993年毕业，获文学硕士学位并留校任教。现为中国美术学院版画系讲师。

万兴泉

　　1957年出生。1985年毕业于鲁迅美术学院版画系，获文学学士学位，并留校任教。现为鲁迅美术学院副教授、辽宁省青年美术家协会理事、中国版画家协会会员。

王连敏

　　1962年6月出生。1988年毕业于吉林艺术学院，获得学士学位。现为东北师范大学美术系讲师、中国美术家协会会员、中国版画家协会会员。

王铁琼

　　1961年3月生于江苏。1990年毕业于中央美术学院版画系，1994年于江苏版画院研修生班毕业。现为中国美术家协会会员、中国版画家协会会员、江苏省美术家协会会员、江苏省版画家协会会员。

王家增

　　1963 年生于沈阳。1992 年毕业于鲁迅美术学院版画系，获学士学位。现为鲁迅美术学院版画系讲师。

刘天舒

　　1970 年出生，辽宁大连人。1987 年在浙江美术学院（现中国美术学院）版画系学习，1991 年在鲁迅美术学院版画系任教至今。

江碧波

　　重庆大学人文艺术学院院长、著名艺术家、美术教育家。

代大权

　　1954 年生于北京。1982 年西安美术学院版画专业本科毕业，获学士学位，1988 年硕士研究生毕业，获硕士学位，曾在中央美术学院版画系进修。现为中国美术家协会会员、中国美术家协会版画艺术委员会委员、全国版画家协会理事。现任西安美术学院版画专业教研室主任、硕士学位研究生导师、学院学术创作带头人、专业学位点负责人、教授。

许钦松

　　1952 年生，广东澄海县人。1975 年毕业于广州美术学院版画系，1979 年调入广东画院任专业画家至今，1992 年被评聘为一级美术师、教授。现为中国美术家协会会员、广东省美术家协会副主席、广东画院副院长。

陈一文

　　江西宁都人，大学本科，先后毕业深造于景德镇陶瓷学院美术系、中央美术学院版画系。现为国家一级美术师、江西书画院副院长、中国版协理事、江西省美协常务理事。

冯绪民

　　1960 年生于辽宁省阜新市。1988 年于浙江美术学院（现中国美术学院）版画系毕业，获学士学位，1994 年于中国美术学院版画系研究生班毕业，获硕士学位。现任中国美术学院副教授、版画系木版工作室负责人。

邬继德

　　1942 年 7 月生。1968 年毕业于浙江美术学院（现中国美术学院），1980 年毕业于浙江美术学院研究生班。现为中国美术学院版画系教授、浙江省美术家协会副主席、浙江省版画家协会副会长。

陈九如

　　1955 年 10 月生于天津市。1982 年毕业于天津美术学院工艺美术系，获学士学位，1990 年毕业于天津美术学院版画系，获硕士学位。现为中国美术家协会会员、中国版画家协会常务理事、天津美术学院版画系主任、教授、硕士生导师。

张广慧

　　1961年12月出生。1984年毕业于湖北美术学院版画专业，获学士学位。1989年结业于中央美术学院版画系。现为中国美术家协会会员、中国版画家协会理事、湖北美协版画艺委会副主任、湖北美术学院版画系副主任、副教授。

陈玉平

　　1947年生于中国黑龙江省宁安县。1968年毕业于黑龙江省水利工程学校，1983年结业于北京中央美术学院版画系。现为中国美术家协会会员、中国版画家协会会员、黑龙江版画会副会长兼秘书长、黑龙江省美术家协会专职画家、国家一级美术师。

宋光智

　　1970年3月出生。1988年毕业于广州美术学院附中，1992年毕业于广州美术学院版画系，获学士学位，并留校任教。1998年至2000年就读于中央美术学院版画系研究生班。现为广州美术学院版画系讲师、石版画教研室主任、中国版画家协会会员。

应天齐

　　1949年生，江苏镇江人。中国美术家协会会员，中国版画家协会理事。曾就学于中央美术学院。历任安徽省美协版画艺委会副主任，安徽省七、八届政协委员。现为国家一级美术师、深圳大学教授。

李　帆

　　1966年3月生于北京。1988年考入中央美术学院版画系，1992年毕业于中央美术学院版画系，并留校任教，1995年毕业于中央美术学院研究生班。现为中国版画家协会副秘书长、理事。

杨劲松

　　1955年6月生。1982年毕业于广州美术学院版画系，获学士学位，1988年毕业于中国美术学院版画系，获硕士学位，并执教于以上两所美院，1991年留学法国巴黎装饰美术学院，1997年应聘归国执教于西安美术学院版画系，任副教授、版画系主任。现为中国美术家协会会员。

吴长江

　　1954年9月生于天津汉沽。1982年毕业于中央美术学院版画系，1982年任教于中央美术学院版画系至今。现为中央美术学院版画系教授、中央美术学院学术委员会委员、中国美术家协会理事、中国美术家协会版画艺术委员会秘书长、中国版画家协会常务理事。

李全民

　　1960年8月生于湖北沙市。1982年毕业于广州美术学院版画系，1994年赴法国巴黎国际艺术城进修。现为广州美术学院教授、版画系副主任、广东版画艺委会委员、中国美术家协会会员、广东美协理事、广东美术创作院画家。

杨明义

　　1943年出生于江苏省苏州市。1962年毕业于苏州工艺美术专科学校，1981年于中央美术学院进修班结业，1987年赴美留学，在旧金山艺术学院就读深造，1991年毕业于纽约青年艺术同盟学院，1999年被获准返国回苏州国画院继续从事专业创作。

邵明江

1956年10月生于山东文登。1979年毕业于齐齐哈尔师范美术专业，1990年结业于中央美术学院版画系。现为广东省汕尾市中等专业技术学校美术专业教研室主任、二级美术师、中国美术家协会会员、中国版画家协会会员、中国藏书票协会理事。

张洪驯

1957年生，黑龙江人。毕业于北京民族大学美术系。现为黑龙江省美协理事、北大荒美协常务副主席兼秘书长、北大荒版画院院长。

李彦鹏

1958年生，河北深泽人。1981年毕业于中央美术学院版画系。现为河北画院一级美术师、中国美术家协会版画艺术委员会委员、河北省美术家协会副主席。

李宝泉

1958年生于沈阳。1977年考入鲁迅美术学院版画系，1981年毕业并留校任教。现为中国美术家协会会员，中国版画家协会理事，辽宁省美术家协会理事，辽宁省青年美术家协会副主席，国家大学生文化素质教育基地辽宁基地点领导小组组长。现任鲁迅美术学院副院长、教授、硕士研究生导师。

杨春华

1953年生于南京。1976年毕业于南京艺术学院美术系，1980年毕业于中央美术学院版画系研究生班。现为南京艺术学院教授、硕士研究生导师、中国美术家协会会员、中国版画家协会理事。

陈祖煌

一级美术师。1942年7月生于浙西昌化，毕业于江西共大。1980年进中央美术学院版画系，成为李桦先生最后一班大龄学生，师从俞云谐先生学习油画。1980年参加中国版画家协会成立大会，为版协理事，1981年组建江西版画研究会任秘书长，江西文代会选任江西美协副主席，1985年赴新余市组建抱石画院，任院长至今。

肖映川

1946年7月生于广东汕头市，祖籍潮阳。1968年参军，为海军汕头水警区美术员，1972年任总政治部解放军文艺社美术编辑，1980年转业后为汕头画院专业画家。现为中国美术家协会会员、中国版画家协会理事、广东省美术家协会常务理事、广东画院特聘画师、汕头市美术家协会副主席、潮汕版画会会长、一级美术师。现任汕头画院副院长。

邵春光

1957年生于内蒙古通辽市，汉族。1980年毕业于内蒙古通辽师范学校美术专业。现为中国美术家协会会员、中国版画家协会会员、通辽市美术家协会副主席。现任通辽市哲里木画院专业画师及画院院长。

陈 邕

1968年生于大连。1990年毕业于天津美术学院版画系，获学士学位。现为辽宁师范大学美术系副教授、中国美术家协会会员、中国版画家协会会员、中国藏书票研究会会员、大连美术家协会理事。

李晓林

　　1961年生于山西省太原市。1990年毕业于中央美术学院版画系，1999年毕业于中央美术学院版画系同等学历研究生班。现为中央美术学院版画系副教授、中国美术家协会会员、中国版画家协会理事。

阿 鸽

　　1948年5月出生于四川凉山越西县。1964年毕业于四川美术学院民族班，后被选留中国美协四川分会从事专业美术创作。现为中国美术家协会会员、中国版画家协会会员、四川美协理事、国家一级美术师。

陈 琦

　　1963年出生于南京，祖籍湖北武汉。现为中国美术家协会会员、中国版画家协会会员、江苏版画家协会副秘书长、江苏版画院高级画师、南京艺术学院尚美分院副院长、副教授。

张桂林

　　1951年12月生于北京。1978年毕业于中央美术学院，同年留校任教。现任中央美术学院版画系副教授、版画系丝网版画工作室主任、中国美术家协会会员、中国版画家协会会员。

李焕民

　　1930年10月出生于北京。现任中国文联委员、中国美术家协会副主席、中国版画家协会副主席、四川省文联副主席、一级美术师。

杨 锋

　　1960年9月出生。1984年毕业于西安美术学院版画系。现为西安美术学院版画系副教授、中国美术家协会会员。

张晓春

　　1959年1月生于云南省墨江县。1980年毕业于云南思茅师范专科学校美术专业班。1984年进修于云南艺术学院美术系。现在云南省思茅地区民族歌舞团任三级舞美设计师、中国美术家协会会员、中国版画家协会会员、中国美协云南分会会员。

张敏杰

　　1959年生于河北唐山。1990年于北京中央美术学院版画系毕业。现为中国美术家协会会员、中国版画家协会理事、河北省版画家协会会长、秦皇岛市版画工作室副研究员。

张朝阳

　　1945年6月生。1964年毕业于中央美术学院附中，1998年结业于中央美术学院版画系。现为黑龙江省美协专职创作员。

苏新平

　　1960年生于内蒙古集宁市。1977年在部队服兵役，1983年毕业于天津美术学院绘画系，并在内蒙古师范大学美术系任教，1989年毕业于中央美术学院版画系，获得硕士学位。现为中央美术学院副教授、中国美术家协会会员。

季世成

　　1957年生于长春。现为《吉林日报》主任编辑、中国美术家协会会员、中国版画家协会会员、长春美术家协会理事、长春青年美术家协会副主席。

郑　忠

　　1962年6月出生。1979年入伍，任海军南海舰队潜水员，1985年退役，考入南通师专美术系，1997年毕业于江苏版画院研修生班，1999年结业于中央美术学院版画系。现为江苏版画院画师、中国版画家协会会员。

周一清

　　1952年生于无锡。1989年毕业于南京艺术学院美术系研究生班，获硕士学位。现为南京艺术学院美术系版画教研室主任、副教授。

易　阳

　　1968年生。华中师范大学美术系毕业，文学学士。现为中国美术家协会会员、中国版画家协会会员、华中师范大学美术系副教授。

官厚生

　　1948年2月生，山东平度人。现为中国美术家协会会员、中国版画家协会会员、黑龙江省美术家协会理事、一级美术师、哈尔滨画院版画创作室主任。结业于中央美术学院版画系。

欧广瑞

周吉荣

　　1962年生于贵州省。1981年毕业于贵州省艺术学校，1987年毕业于中央美术学院版画系，获学士学位。现为中央美术学院版画系副教授、版画系副主任。1996年应西班牙皇家美院邀请于中央美院西班牙画室研修，游学法国、意大利。

周胜华

　　1949年出生，哈尔滨人。一级美术师，毕业于哈尔滨师范大学美术系，现为黑龙江省美术家协会副主席、中国美术家协会版画艺术委员会委员、中国版画家协会常务理事、黑龙江省版画院副院长、秘书长。

罗贵荣

 1962年12月生，笔名罗汉。现为国家一级美术师、中国美术家协会会员。就职于宁夏文联，任宁夏美术家协会副主席、宁夏版画艺术委员会主任。

郝 平

 1952年生于昆明。1980年毕业于云南艺术学院美术系，1986年结业于中央美术学院版画系。现为国家一级美术师，云南省美术家协会副秘书长、云南版画艺术委员会副主任、中国美术家协会会员、中国版画家协会理事。

钟 曦

 1963年10月出生。现为深圳大学艺术学院副教授、艺术教育系系主任、中国美术家协会会员、中国版画家协会会员。

郑 爽

 1957年毕业于中央美术学院附中，1962年毕业于中央美术学院版画系。现为中国美术家协会理事、版画艺委会委员、广东美术家协会常务理事、学术委员会委员、版画艺委会主任、广州美术学院教授。

贺 昆

 1962年9月生。职业画家、中国美术家协会会员、中国版画家协会会员、云南美术家协会版画艺术委员会委员、云南画院特邀画家。

徐 冰

 祖籍浙江温岭，1955年生于四川重庆。1977年考入中央美术学院版画系，1981年毕业留该学院任教，1987年获中央美院硕士学位。1990年接受美国威斯康星大学（University of Wisconsin Madison）的邀请作为荣誉艺术家移居美国。现为独立艺术家，生活、工作于纽约。

侯云汉

 1962年12月生于武汉。1984-1988就读于湖北美术学院美术系，1992-1993就读于中央美术学院版画系。现任职于华中师范大学美术系。

洪 浩

 1965年生于北京。1985年毕业于中央美术学院附中，1989年毕业于中央美术学院版画系，获学士学位。现为职业艺术家。

徐 匡

 湖南长沙人。1938年3月5日出生。曾就学于陶行知艺术学校美术组，1958年毕业于中央美术学院附中。现任四川美协副主席、中国美术家协会会员、一级美术师及《画家之村》艺术委员会主任。

袁庆禄

　　1953年生于河北曲周。1988年于中央美术学院版画系结业。现为邯郸市教育学院美术专业副教授、中国美术家协会会员、中国版画家协会理事、河北省版画家协会副主席、邯郸市美术家协会副主席。

徐宝中

　　生于1963年10月，辽宁省绥中县人。1990年毕业于鲁迅美术学院版画系，获学士学位，并留校任教。现为版画系副主任、中国美术家协会会员、中国版画家协会会员。

晁楣

　　1931年4月生于山东省菏泽市。1949年5月在南京读高中时参军，长期在部队从事美术工作，1958年转业参加北大荒军垦，致力于版画创作，1962年调黑龙江省美协为专业画家。现为中国美协理事、中国版协副主席、黑龙江省文联副主席、省美协名誉主席、省版画院院长、一级美术师。

顾志军

　　1961年10月生。1979年入苏州桃花坞木刻年画社，从事传统版画研究与创作，并师从著名老艺人叶金生研习传统木刻技法，1995年入中央美术学院版画系助教班学习。现为中国版画家协会会员、江苏省美协会员、江苏版画家协会理事、江苏版画院画师、苏州美协副秘书长。

阎敏

　　1957年11月出生。毕业于江西宜春师专艺术系，华南师大美术系，结业于中央美术学院版画系。现为深圳宝安画院专职创作员、国家二级美术师、中国美术家协会会员、中国版画家协会会员。

康宁

　　1950年8月生于四川江安县。1982年毕业于四川美术学院，获学士学位。现为四川美术学院版画系教授、中国美术家协会会员、中国版画家协会理事、四川省美术家协会理事。

班苓

　　1952年12月生。1974年毕业于安徽省艺术学校美术系，1986年于中央美术学院版画系结业。现为中国美术家协会会员、中国版画家协会会员、安徽美协版画艺委会副主任。

郭游

　　云南江川人，1957年9月出生。1982年于四川美术学院版画专业毕业。现为中国美术家协会会员、中国版画家协会理事、云南美术家协会常务理事、云南版画艺术委员会副主任、云南画院二级美术师。

隋丞

　　1965年生于沈阳市。1986年毕业于鲁迅美术学院版画系，获学士学位。现为中国美术家协会会员、中国版画家协会会员、世界美术文化交流协会会员、辽宁省青年美术家协会副主席。现任沈阳大学师范学院美术系副主任、副教授。

黄启明

1961年11月生于广西桂林。1982年毕业于广州美术学院版画系。现为中国美术家协会会员、中国藏书票研究会会员、广东美术创作院成员、广东美协版画艺委会委员、广州美术学院副教授。

曹琼德

1955年生于贵阳，湖南长沙人。贵阳书画院专业画家。现为中国美术家协会会员、中国版画家协会理事、贵州省美协理事、贵阳市美术家协会副主席。

韩黎坤

1938年生于江苏苏州。1956年入浙江美术学院（今中国美术学院）附中，1963年于浙江美术学院版画系毕业，毕业后从事普及美术工作十余年。1978年考入浙江美术学院版画系研究生班，1980年毕业，并留校任教。现为中国美术家协会会员、中国版画家协会常务理事、浙江版画家协会副会长、中国美术学院版画系教授、中国美术学院学术委员会副主任。

康剑飞

1973年生于天津。1993-1997年就读于中央美术学院版画系，1997-1998年任职于天津美术学院版画系，1998-2000年，就读于中央美术学院版画系同等学历，2000年起任职中央美院版画系。

彭本浩

1949年生，湖北监利人。现为中国版画家协会会员、武汉藏书票研究会理事。曾深造于南京艺术学院美术系，先后在北京军事科学院、南京工程兵工程学院任美术员、美术教员，1984年转业后创建荆州工艺美校并任校长，1986年任监利文化馆副研究馆员，1995年赴深圳，受聘于深圳市美学学会任教授，1996年初创办彭本浩美术工作室。

蒲国昌

1937年1月生于成都市。1959年毕业于中央美术学院。现为贵州大学艺术学院教授。

梁　越

1962年8月生，河南南阳人。1986年毕业于广州美术学院版画系，获学士学位。现为中国版画家协会理事、河南版画艺委会副主任、河南省书画院创研室主任、二级美术师。

董克俊

1939年生，四川重庆人。自学美术。现任贵阳书画院院长、中国美术家协会理事、贵州省文联副主席、贵州美术家协会副主席、一级美术师。

谭　平

1948年生于北京。现任中央美术学院油画系教授、设计系主任、中国油画学会理事、北京工业设计协会常务理事。

滕雨峰

　　1952 年 6 月生。1990 年毕业于中央美术学院版画系专科班。现为河北省承德市文联二级美术师、中国版画家协会会员、河北省版画研究会副会长。

戴政生

　　1954 年 11 月生，四川渠县人。中国美术家协会会员、中国版画家协会会员、四川美术家协会会员、重庆市美术家协会理事。1987 年西南师范大学美术学院油画专业毕业，1990 年四川美术学院版画系研修结业，1995 年中央美术学院版画系研修结业。现为西南师范大学美术学院副院长、教授、硕士研究生导师。

樊　晖

　　1971 年 10 月出生于湖北。1993 年于湖北美术学院版画专业毕业，获学士学位。现为湖北省美术院专职画家、国家二级美术师。

魏　谦

　　1946 年 3 月生，上海市人。文学硕士。现为中国美术家协会会员、中国版画家协会会员、华中师范大学教授、硕士研究生导师、美术系主任。

(鄂)新登字 02 号

图书出版编目 (CIP) 数据

中国当代美术图鉴 1979~1999 版画分册 / 鲁虹主编 .
—武汉: 湖北教育出版社，2001
(中国当代美术图鉴 1979~1999 丛书)
ISBN 7-5351-2990-0

Ⅰ.中... Ⅱ.鲁... Ⅲ.①美术—作品综合集—中国—1979~1999
②版画—作品集—中国—1979~1999 Ⅳ.J121

中国版本图书馆 CIP 数据核字(2001)第 050183 号

中国当代美术图鉴 1979-1999
主编
鲁虹
策划
陈伟
整体设计
山声设计工作室
版画分册
主持人
钟曦
责任编辑
李枫
责任印制
张遇春
出版发行:湖北教育出版社
地址:武汉市青年路 277 号 邮编:430015 电话:027-83625580
网址:http://www.hbedup.com
经销:新 华 书 店
制作:深茂设计事务所
印刷:精一印刷（深圳）有限公司 地址:广东省深圳市罗湖区太白路 3013 号

开本:880mm × 1230mm 1/16
印张:12.5 印张 3 插页
版次:2001 年 9 月第 1 版 2001 年 9 月第 1 次印刷
印数:1 — 3000
书号:ISBN 7-5351-2990-0/J · 35
定价:90.00 元

(如印刷、装订影响阅读，承印厂为你调换)